MINISTÈRE DE L'INSTRUCTION PUBLIQUE, DES BEAUX-ARTS ET DES CULTES

HISTOIRE ET DESCRIPTION

DES TRÉSORS D'ART

DE LA

MANUFACTURE DE SÈVRES

PAR

M. CHAMPFLEURY

CONSERVATEUR DU MUSÉE DE LA MANUFACTURE

Prix : 2 francs

PARIS

LIBRAIRIE PLON

E. PLON, NOURRIT et Cⁱᵉ, IMPRIMEURS-ÉDITEURS

RUE GARANCIÈRE, 10

Tous droits réservés

MANUFACTURE DE SÈVRES

MANUFACTURE DE SÈVRES.

HISTOIRE. — *Quoique cet inventaire des richesses d'art de la Manufacture de Sèvres n'offre rien de commun avec le Catalogue en préparation du Musée céramique, il importe de donner la date de la formation du Musée. Elle doit être cherchée entre 1808 et 1812. Alors seulement se produisit un enregistrement des sculptures, des peintures et des dessins jusque-là éparpillés dans les divers ateliers de la Manufacture, enregistrement d'une concision quelque peu gênante. Si certains registres ont trait à ces divers objets d'art, l'employé*[1] *chargé d'en faire un premier inventaire vers 1802 ne pouvait sans doute y consacrer que peu de temps, car il simplifie le plus souvent sa besogne par des mentions semblables à celle-ci : « 164 figures et groupes différents*[2] *», sans nulle autre désignation ni description.*

Il en fut à peu près de même pour la collection des peintures et esquisses de DESPORTES; *on les conserva avec autant de soin que possible ; mais nulle mention n'est restée de l'origine de ce fonds important.*

La situation de DESPORTES *à la Cour, l'attention que la direction de la Vénerie portait à ses esquisses, poussèrent sans doute le comte d'Angiviller, nommé directeur des Bâtiments du Roi en 1774, à doter la Manufacture de peintures et d'études d'animaux, d'oiseaux, de plantes et de fleurs, pour servir de modèles aux peintres, dont la plupart étaient plus copistes qu'inventeurs. La proposition ayant été agréée par le Roi, ce fut ainsi qu'à un premier fonds de vases antiques de* DENON, *la Manufacture put ajouter le fonds des peintures de* DESPORTES.

Une lettre, écrite de Versailles et datée du 10 mai 1787, prouve combien, dans le service des Bâtiments royaux, l'administration s'intéressait à la conservation de ces peintures. En voici le texte :

« M. Montucla[3] a l'honneur de saluer M. Regnier[4], et le prie de lui renvoyer le mémoire ci-joint de M. BACHELIER[5] pour le remboursement de ses frais et avances, relativement à ce qu'il a fallu faire pour le nettoyement, conservation, etc., des tableaux de feu M. DESPORTES[6]. M. Regnier est prié de vouloir bien se mettre, de concert avec M. Hettlinger[7], en règle pour le payement. M. Hettlinger a les pièces justificatives. »

Cette lettre détruit les suppositions qui ont pu être faites depuis, de l'enlèvement sous la Révolution des peintures de DESPORTES *à la Ménagerie du Roi, à Versailles. On voit au Musée des dessins, au Louvre, des études et esquisses d'animaux de*

[1] Il n'existait pas alors de conservateur en titre du Musée et de la Bibliothèque.

[2] *Registre des modèles en relief. Groupes et figures modernes de* 1740 à 1760. Paragraphe 4, n° 1.

[3] Montucla, membre de l'Académie des sciences, né à Lyon en 1725, mort à Versailles en 1799, fut nommé, sur la recommandation de COCHIN, dit la *Biographie* Didot, premier commis de l'administration des Bâtiments, poste qu'il conserva pendant tout le règne de Louis XVI, sous la direction de M. d'Angiviller. A ce titre, il était en relations suivies avec les artistes et avec tous les établissements qui relevaient de la Direction des Bâtiments du Roi, Gobelins, Sèvres, inspection des châteaux royaux, etc. La correspondance de Montucla est conservée presque intacte dans de nombreux cartons et registres aux Archives Nationales.

[4] Regnier, directeur de la Manufacture.

[5] BACHELIER, artiste distingué dirigeant les travaux d'art à Sèvres.

[6] DESPORTES était mort en 1743.

[7] Hettlinger était alors caissier de la Manufacture. Il devint directeur de 1793 à 1800.

Desportes, de tout point analogues à celles de la Manufacture de Sèvres : « Malheureusement, écrit M. Henri de Chennevières, attaché à la conservation des dessins, nos fiches ne mentionnent aucune particularité relative à ces études. »

C'est à Sèvres qu'on retrouvera Desportes presque tout entier ; dans ses projets et ses esquisses, dans ses peintures et ses crayons, il se montre tout à la fois peintre de fleurs et d'oiseaux, de nature morte, d'architecture et surtout de paysages, tels que l'a compris l'école de 1830. Il a esquissé librement sur du papier à peindre, dans de petits cadres noirs allongés, les parcs, les allées d'ifs, les bassins des maisons de campagne du canton de Versailles, les vallées et les collines qui les environnent.

Esprit exact et positif en même temps, Desportes peint les oiseaux rares envoyés à la Ménagerie de Versailles, en mentionnant leurs noms en marge; et il ne manque pas, comme on le verra par le catalogue qui suit, de relater à l'encre sur le fond de la toile, les pièces de gibier tuées par le Roi. Desportes fut donc une sorte de Dangeau pictural de la Vénerie royale.

L'enseignement fourni par ces peintures ayant paru insuffisant, les sculpteurs furent appelés à Sèvres pour renouveler la série quelque peu monotone des anciens biscuits galants modelés d'après les compositions de Boucher et de Huet. Sous Louis XVI, l'esprit public, mis en éveil par des courants sourds et graves qui annoncent les révolutions, tendait à réagir contre l'art fardé de bergers et de bergères se contant fleurette. C'est à ce sentiment qu'est due sans doute la représentation des grands hommes : magistrats, philosophes, hommes de guerre, poètes et auteurs dramatiques, qui avaient honoré la France du passé.

Grâce à un sage arrêté, les statuaires, qui recevaient avant 1789 la commande de figures en marbre destinées à orner les résidences royales, furent tenus d'en fournir une réduction ou une esquisse en terre pour être exécutée en porcelaine à la Manufacture de Sèvres. Ces modèles sont précieusement conservés au Musée céramique. Les habiles statuaires de l'époque : Boizot, Caffieri, Pajou, etc., avaient accepté de donner ainsi une seconde édition de leurs figures.

Une révision attentive des nombreux cartons de la Manufacture contenant les projets de décors de vases, de meubles et de pièces de service, a permis de retrouver les noms des statuaires et des peintres qui, de 1800 à 1814, furent appelés à fournir des modèles. C'est ainsi que les sculpteurs Chaudet et Valois, les peintres Isabey, Lafitte, Heim, exécutèrent d'importantes compositions pour des vases et des meubles d'apparat, ornés de plaques de porcelaine. Sans porter à la Manufacture l'intérêt que lui avait témoigné Louis XV, Napoléon Iᵉʳ s'en servit, non pas seulement pour faire des cadeaux aux souverains étrangers, mais dans l'intérêt de sa propre gloire. Il avait sous la main un ornemaniste qui répondait à ses vues, Percier, non moins habile dessinateur que savant architecte ; aussi Percier joua-t-il à Sèvres, dans une mesure plus restreinte, une sorte de rôle comparable à celui du peintre Le Brun à la cour de Versailles. Pour célébrer les conquêtes du premier Empire, l'art de la porcelaine, se faisant à la fois grec et guerrier, n'eut qu'à suivre le sentier tracé par David. De grands vases commémoratifs furent exécutés à Sèvres. La trace de ces importants travaux serait perdue si les portefeuilles de la Manufacture n'en contenaient les projets.

Au nombre des artistes de cette époque qui se firent remarquer, il faut citer le peintre Bergeret. Alors que l'Empereur taillait des départements français dans les pays conquis par ses armées, Bergeret créa le département de l'Étrurie, c'est-à-dire un vaste champ où se profilaient, sur fond noir, des figures rouges, classiques et

modernes. Il crut que l'Empereur, ses généraux, ses soldats pouvaient être traités avec la rigidité de lignes dont usaient les peintres dans la décoration des vases grecs. Un Napoléon nu, voyant passer un invalide couvert d'un manteau archaïque et marchant avec des béquilles, tandis qu'un Hippocrate tout à fait antique l'examine, dérange quelque peu nos tendances décoratives actuelles, non cependant que celles-ci soient bien nettes dans leur imitation des divers styles du passé. ISABEY seul eut le bon goût de rester moderne ; ses aquarelles pour plaques en porcelaine destinées à orner les meubles des Tuileries, sont d'un miniaturiste fin et spirituel.

Sans entrer à fond dans le détail des diverses branches d'art qui ont maintes fois fait l'objet de publications relatives à la Manufacture de Sèvres, il convient de citer les copies sur plaques de porcelaine d'après les maîtres des écoles italienne, flamande et française. CONSTANTIN de Genève, madame JAQUOTOT, DROLLING et surtout madame DUCLUZEAU, ont laissé des prodiges de patience qu'on ne reverra plus, le genre étant, avec raison, abandonné.

Une tentative d'un autre ordre marqua les premières années du règne de Louis-Philippe, nous voulons parler de la recherche, dans les ateliers de la Manufacture, des anciens procédés de vitraux. Quelques-uns des cartons d'après lesquels les verriers coloraient leurs vitraux sont signés d'EUGÈNE DELACROIX, d'INGRES, de FLANDRIN ; la majeure partie reflète le talent facile de DEVÉRIA, d'ÉMILE WATTIER, etc. AIMÉ CHENAVARD et VIOLLET-LE-DUC se partagent les entourages décoratifs de ces vitraux. A Sèvres, comme au Musée de Versailles, le curieux se fera une idée exacte de l'art tel qu'on le comprit sous le gouvernement constitutionnel.

On a de la sorte les principales phases bien marquées de la Manufacture sous Louis XVI et sous Louis-Philippe, de 1774 à 1834. Son historique est complété dans cet inventaire par les vues des anciens bâtiments, par les portraits des divers directeurs, ainsi que par ceux des artistes principaux qui coopérèrent à la célébrité de l'établissement.

Également, on s'est attaché à faire figurer dans cet inventaire les pièces historiques du Musée de Sèvres, c'est-à-dire les statuettes, bustes et médaillons des hommes illustres, les monuments offrant des souvenirs directement historiques. Entrer plus avant dans la description de cet important Musée ferait double emploi avec un catalogue analytique développé, dont les premières séries doivent commencer à l'Égypte et à l'Assyrie pour aboutir au développement céramique actuel.

DESCRIPTION.

PEINTURE.

§ 1. *PEINTURE SUR TOILE, SOIE, PAPIER, ETC.*
ÉCOLE FRANÇAISE.

APOIL (CHARLES-ALEXIS), peintre à la Manufacture de Sèvres [1].

Chasse au cerf.

Toile. — H. 0m,20. — L. 0m,80. — Fig. 0m,13. — Grisaille.

Au centre de la composition est un cerf, de profil à gauche, attaqué par des chiens. A gauche, deux Amours tenant des chiens en laisse ; devant le cerf, près d'un arbre, un enfant vu de dos, la tête tournée à gauche, tient un arc dans ses mains. A droite, un chien poursuit le cerf en aboyant ; plus loin, un groupe d'Amours ; l'un d'eux s'apprête à

[1] 1809 † 1864.

lancer une flèche; les deux autres sonnent du cor.

Signé dans le bas, à droite : AP.

BÉRANGER (ANTOINE), peintre à la Manufacture de Sèvres[1].

Portrait du duc de Bordeaux.

Toile. — H. 0m,24. — L. 0m,19. — En buste, 0m,20.

Tête nue, de trois quarts, la tête tournée à droite, vêtement de couleur pourpre, collerette blanche.

Portrait peint, d'après nature, par BÉRANGER, au palais de Saint-Cloud, en 1829.

BÉRANGER.

Mater dolorosa.

Toile. — H. 1m. — L. 0m,38. — Esquisse.

Au centre de la composition, la Vierge soutient sur ses genoux le Christ, posé sur un suaire enveloppant le milieu de son corps; derrière la Vierge on aperçoit la Croix qui a servi au supplice; à droite et à gauche, des anges ailés adorent le Christ. Dans le haut de la composition, au milieu d'ornements formant ogives, deux petits anges portent, l'un la croix et les clous, l'autre la couronne d'épines, le marteau et les tenailles; le bas de cette partie de la composition est traversé par une lance et un long roseau, à l'extrémité duquel est placée l'éponge : terminée en ogive, cette esquisse donne les tons des vitraux de couleurs qui forment le sommet de la composition.

Dans une réserve, au bas de la composition et au centre, un phylactère nimbé, avec indication de légende; à droite et à gauche, sur un fond camaïeu brun, deux saints personnages, l'un assis, l'autre agenouillé, tracent sur des tablettes le récit de cette scène.

BERGERET (PIERRE-NOLASQUE).

Naissance de Louis XIV.

Soie. — Forme ronde. — Diam. 0m,14. — Fig. 0m,08.

Au centre de la composition, Louis XIII présente aux dignitaires de la Cour le Dauphin nu, étendu sur un lit; à gauche, une femme de la cour lève le rideau du lit de l'enfant. Dans le fond, le lit de la Reine mère, dont les rideaux sont fermés.

Signé au centre, au bas : P. N. BERGERET. 1817.

[1] 1785 † 1867.

BEZARD (JEAN-LOUIS).

Raphaël présenté au Pérugin.

Toile. — Forme ronde. — Diam. 0m,32. — Fig. 0m,21.

Au centre de la composition, un personnage richement costumé présente le jeune RAPHAEL au PÉRUGIN. Celui-ci, assis sur un siége en face d'une esquisse représentant l'Ascension du Christ, tient de la main gauche sa palette et ses pinceaux; dans le fond, à droite, un groupe d'élèves écarte le rideau de l'atelier pour assister à cette présentation.

Signé à gauche, sur un escabeau : L. BEZARD.

BORGET (AUGUSTE).

Scènes de la vie chinoise.

N° 1. — *Bateau de mandarin sur un des canaux de Hanan, faubourg de Canton.*

Toile. — H. 0m,52. — L. 0m,32. — Fig. 0m,04.

Signé au bas, à gauche : AUG. BORGET. 1843.

N° 2. — *Une rue de Canton.*

Toile. — H. 0m,35. — L. 0m,22. — Fig. 0m,03.

N° 3. — *Temple sur les collines de Hong-shang.*

Toile. — H. 0m,36. — L. 0m,22. — Fig. 0m,04.

N° 4. — *Le poëte Ly-taï-pé se promenant dans les jardins de l'Empereur; les serviteurs l'escortent, portant des coupes d'or pleines de vin.*

Toile. — H. 0m,18. — L. 0m,35. — Fig. 0m,06.

N° 5. — *Farniente chinois dans une villa, près Fou-chou-fou (Fo-kien).*

Toile. — H. 0m,35. — L. 0m,19. — Fig. 0m,04.

N° 6. — *Bergers chinois faisant paître leurs troupeaux entre Canton et Macao.*

Toile. — H. 0m,35. — L. 0m,19. — Fig. 0m,04.

Ces six compositions ont servi de modèles pour la décoration d'un cabinet chinois qui, en 1861, fut offert par Napoléon III au roi de Suède. Voici en quels termes est signalé ce cabinet dans la *Notice sur quelques-unes des pièces qui entrent dans l'Exposition des Manufactures royales, faite au palais du Louvre, le 3 juin 1844 :* « N° 4. — Meuble

en forme d'armoire, porté sur une console, dit cabinet chinois. — Long. 1ᵐ,30. — H. 2ᵐ,05. — L. 0ᵐ,42.— L'ensemble général et les détails ont été composés par M. LÉON FEUCHÈRE. Les sujets ont été exécutés sur porcelaine par MM. LANGLACÉ, DEVELLY et JULES ANDRÉ, d'après des tableaux à l'huile peints par M. A. BORGET, sur des dessins que ce peintre a faits sur les lieux.
. . .On a mis un très-grand scrupule à ne faire aucun ornement d'imitation de style chinois. CHENAVARD disait « qu'il n'y avait pas « de mauvais style qui n'eût quelque chose de « réellement original, et qui ne fût accep- « table avec réserve, quand on ne le mêlait « pas avec un autre style ». Tous les ornements ont été composés par M. LÉON FEUCHÈRE.
— Exécutés par M. HUARD, quelques-uns de ces ornements ont été faits d'après des types authentiques. Les modèles en sculpture sont de M. HYACINTHE RÉGNIER. — Les bronzes, de M. BOQUET. »

BOUCHER (FRANÇOIS).
Vénus et l'Amour.
Peinture sur papier.— H.0ᵐ,40.—L.0ᵐ,32. — Fig. 0ᵐ,35.

Au centre de la composition, dans la campagne, Vénus, assise sur une riche étoffe de soie, le bras droit appuyé contre un vase de bronze, tend une couronne de roses à un petit Amour, qui se joue à ses côtés sur un talus; à gauche, aux pieds de Vénus, est une corbeille garnie de fleurs. Feuillages et tronc d'arbre dans la partie supérieure.

BOUCHER [attribué à].
Tritons et Naïades.
Toile. — H. 0ᵐ,70. — L. 0ᵐ,90. — Fig. 0ᵐ,60.

Au milieu de la composition, sur les flots, une Naïade, couchée sur une étoffe rouge et renversée sur le dos, tient une colombe; à gauche, un Triton, penché vers la Naïade, une conque dans la main droite; une seconde Naïade, appuyée sur le bras gauche, pose la main droite sur la tête d'un dauphin qui porte un Triton et une troisième Naïade; le Triton tient une conque, de laquelle coule de l'eau. Dans le fond, à gauche, deux Naïades renversées sur le dos tiennent un voile et deux colombes.

BOUCHER [d'après].
Jeux d'enfants.
Toile. — H. 1ᵐ,15. — L. 1ᵐ,15. — Fig. gr. nat. — Grisaille.

A gauche, Flore, vue de profil, entourée d'enfants dans diverses positions; au centre de la composition, une corbeille de fleurs.

BOUCHER [d'après].
Jeux d'enfants.
Toile. — H 1ᵐ,15. — L. 1ᵐ,15. — Fig. gr. nat. — Grisaille.

A droite, terme de Priape posant sur un vase de fleurs enguirlandé par deux enfants; au bas, un carquois entouré de fleurs. A gauche, deux enfants suspendus aux plis d'une draperie.

BOUCHER [d'après].
Diane sortant du bain.
Toile. — H. 0ᵐ,57. — L. 0ᵐ,71. — Fig. 0ᵐ,38.

Copie par M. FANTIN-LATOUR (IGNACE-HENRI-JEAN-THÉODORE) du tableau conservé au Musée du Louvre, nº 24. (Catal. de FRÉDÉRIC VILLOT, édition de 1884.)

BOUCHER [d'après].
Les Arts.
Toile. — H. 1ᵐ,40. — L. 1ᵐ,70. — Fig. gr. nat. — Grisaille.

Nº 1. — *La Musique.* — A droite, une femme, vue de trois quarts, étendue sur une draperie, la tête de profil à gauche, tient d'une main un rouleau de papier, et de l'autre un feuillet de musique posé sur ses genoux. A gauche, deux enfants, vus de trois quarts : le premier, les jambes ployées, joue de la mandoline; le second, debout, joue de la flûte.

Nº 2. — *La Sculpture.* — Une femme vue de trois quarts, étendue sur une draperie, tient de la main droite un cadran solaire entouré d'une guirlande de fleurs; de la main gauche un maillet de sculpteur.

Nº 3. — *L'Architecture.* — Une femme étendue sur une draperie, de trois quarts, à droite, la tête tournée à gauche, regarde un jeune enfant posé derrière elle; elle tient de la main droite un compas appuyé sur des plans et montre de la gauche à l'enfant placé derrière elle un autre enfant monté sur un échafaudage; un troisième enfant apparaît au fond de la composition, à droite.

Nº 4. — *La Peinture.* — Une femme, à droite, vue de trois quarts à gauche, la tête de profil, est étendue sur une draperie, tient de la main gauche une palette et des pinceaux; de la main droite, elle esquisse un paysage sur une toile tenue par un jeune enfant dont la tête se voit de trois quarts à droite. Un enfant couché aux pieds de la femme lui présente un médaillon.

Ces grisailles, peintes largement, doivent provenir de la décoration d'un palais ou d'un château.

DEBACQ (CHARLES-ALEXANDRE).
Bernard Palissy.

Toile. — H. 1^m,15. — L. 1^m,40. — Fig. 0^m,75.

Au centre de la composition, BERNARD PALISSY, debout, de profil à droite, le pied gauche posé sur le tiroir d'un bahut fracassé, tenant de la main droite une coupe, de la main gauche le débris d'un pied de table tourné, se dirige vers une moufle où l'on voit des pièces déjà placées. Au bas, un jeune garçon assis sur un seau, de trois quarts, la tête tournée à gauche, regarde le maître; il ouvre la porte de la moufle de la main droite, tient de la main gauche une truelle. Des briques, des fragments de poterie, une hachette et des fragments de meubles sculptés sont épars sur le sol. A gauche, au premier plan, la femme de Palissy, assise, de trois quarts, la tête à droite, vêtue d'une robe brune décolletée laissant passer une chemise de toile et coiffée d'une étoffe de toile bise, tient son bras droit appuyé sur ses genoux, et de la main gauche levée désigne son mari; à sa gauche, un tout jeune enfant à genoux sur une paillasse, les bras posés sur sa mère. En arrière, un homme de loi présente à PALISSY un ordre de payement; par la porte ouverte dans le fond, à gauche, entrent un homme et une femme du peuple regardant PALISSY avec pitié.

Signé dans le bas, à gauche : A. DEBACQ. 1837.

Le livret du Salon de 1837 porte au n° 454 : « BERNARD PALISSY. — Malade et réduit à la misère la plus complète par suite de ses travaux infructueux, il n'hésite pas, malgré les exigences de ses créanciers, les reproches et les plaintes de sa femme, à briser ses meubles, qui lui fournissent ainsi, pour la cuisson de ses essais, le bois que, dans sa détresse, il ne peut se procurer. »

DELACROIX (FERDINAND-VICTOR-EUGÈNE).
Sainte Victoire.

Toile. — H. 3^m,97. — L. 0^m,86. — Fig. 2^m,18.

De face, tête nimbée, de trois quarts à gauche, elle est vêtue d'une robe tombant sur les pieds, avec une ceinture ornée; le bras gauche plié soutient la robe, le bras droit est tombant. La sainte est placée sur un chapiteau; dans le haut, niche avec tête d'ange au-dessus d'un petit cartouche; sur le fond, ornement.

Peinture en camaïeu sépia, avec légers rehauts de bleu et brun jaune pâles.

Carton de vitrail exécuté à la Manufacture de Sèvres, vers 1842, pour l'église d'Eu.

DELACROIX.
Saint Jean.

Toile. — H. 3^m,97. — L. 0^m,86. — Fig. 2^m,18.

De face, la tête nimbée, de profil à droite, le saint tient de la main droite une plume avec laquelle il écrit l'Évangile qu'il supporte de la main gauche. Il est couvert d'une draperie flottante qui couvre son corps jusqu'aux pieds, laissant l'épaule gauche, le bras droit ainsi que le pied, nus; à gauche, un aigle à ses pieds. Le saint et l'oiseau sont placés sur un chapiteau; dans le haut, niche avec tête d'ange au-dessus d'un petit cartouche; sur le fond, ornement.

Peinture en camaïeu, avec légers rehauts de bleu et brun jaune pâles.

Carton de vitrail, faisant pendant au précédent, exécuté à la Manufacture de Sèvres vers 1842, pour l'église d'Eu.

DELACROIX.
Bataille de Taillebourg (21 juillet 1242).

Toile. — H. 3^m,52. — L. 1^m,76. — Fig. 0^m,70.

Au centre de la composition, saint Louis à cheval, suivi d'un grand nombre de chevaliers armés, portant des bannières, descend la pente inclinée du pont de Taillebourg et s'élance l'épée à la main pour parer les coups d'un soldat de Henri III, qui le vise à la tête. A droite, le pont en forme de triangle, à pente très-rapide, avec trois arches élevées. Un cavalier traverse la rivière à la nage, brandissant son épée, pour rejoindre le groupe du premier plan composé de soldats qui combattent, armés d'épées et de poignards. Au fond, à l'horizon, montagne, collines et château fort séparés par des bouquets de bois.

Peinture en camaïeu avec quelques rehauts de blanc.

Carton de vitrail exécuté à la manufacture de Sèvres vers 1843, pour la chapelle royale de Dreux, où le vitrail se voit encore.

Ce carton, sauf quelques figures, diffère entièrement de la *Bataille de Taillebourg*, du même auteur, qui se trouve au Musée de Versailles.

DESPORTES (François).
Paysage, figures et animaux.
Toile. — H. 1m,32. — L. 1m,62. — Fig. 0m,10.

A droite, une ferme devant une mare dans laquelle nagent des canards; à gauche, sur un tertre élevé, une habitation bordant un chemin creux; un homme et une femme suivis par un chien traversent cette route; sur le devant, à droite, tertre élevé planté de grands arbres; derrière l'habitation, bouquet de bois entouré de murs; au milieu, un jet d'eau. Dans le fond, montagnes, paysage vallonné et bouquet de bois. A gauche, un gros arbre; au pied, un pont de pierre sur un cours d'eau; dans le bas, tronc d'arbre; à côté, un mouton, un âne vu de profil à droite, la tête de face; plus à droite, une brebis, un agneau et deux béliers; dans un terrain accidenté, au bas, trois vaches s'abreuvent à un ruisseau qui traverse la composition.

Signé à gauche, sur une pierre du pont :
Desportes. 1740.

Ce tableau est sans doute celui que Desportes exposa au Salon de 1740, et dont le livret porte la désignation suivante : « Desportes. — 31. Autre tableau, en largeur de cinq pieds sur plus de quatre de haut, qui représente un paysage orné de quelques figures et d'animaux. »

Desportes.
Paysage.
Papier. — H. 0m,26. — L. 0m,53. — Esquisse.

A droite, un monticule laisse apercevoir un village dans le lointain; à gauche, une seconde élévation boisée descend en courbe douce et forme cadre naturel à une prairie. Au second plan, bouquet d'arbres autour de deux chaumières; champs et taillis au premier plan. Montagnes à l'horizon.

Desportes.
Paysage.
Papier. — H. 0m,36. — L. 0m,59.

Vue prise de l'intérieur d'un parc; au premier plan, à droite, pavillon de garde avec fenêtre et porte entourées d'un ornement de briques; bassin entouré d'arbres verts; au fond, prairie dans laquelle se trouve un paysan. En face, une colline boisée, un cours d'eau, des maisons sur le coteau, à gauche; dans le lointain, clocher se détachant sur l'horizon.

Desportes.
Combat de chats.
Toile. — H. 0m,95. — L. 1m,38.

Au centre de la composition, deux chats furieux qui se poursuivaient sont tombés dans une corbeille de fruits et la renversent sur des pièces d'orfévrerie rangées sur une table. Un troisième chat, passant la tête par une étroite lucarne à droite, regarde le combat des deux animaux, dont l'un mord l'autre violemment à la gorge. A gauche, aiguière sur son plateau, gobelets d'argent, verre de Venise, grès allemand. A droite, grand bassin en cuivre repoussé contenant des artichauts et un melon d'eau.

Desportes.
Chasse au sanglier.
Toile. — H. 1m,30. — L. 1m.

Au centre de la composition, un sanglier attaqué par sept chiens; l'un d'eux, renversé sous les pattes de l'animal, est blessé; un second reste suspendu par le milieu du corps dans un arbre, dont le tronc forme fourche; un troisième, à droite, est blessé. A gauche, un chien blanc à tête rousse mord le sanglier à l'oreille droite; trois autres chiens sont aux abois. Dans le fond, massif d'arbres, paysage et ciel.

Desportes.
Chasse au cerf.
Toile. — H. 1m,30. — L. 1m.

Au centre de la composition, un cerf attaqué par huit chiens; à droite, un chien brun l'attaque, pendant qu'un autre le mord à l'oreille droite; un troisième est aux abois; à droite, un quatrième est renversé, et trois autres arrivent en courant; un chien, lancé en l'air par le cerf, retombe à terre, blessé au ventre. A droite, fond de paysage et ciel.

Desportes.
Cheval. — Rhinocéros. — Cannes à sucre, etc.
Papier. — H. 0m,32. — L. 0m,51.

A gauche, un cheval sur le dos duquel se jette un tigre; au centre, un rhinocéros; à droite, cannes à sucre; au bas, fruits rouges des tropiques.

Inscription en haut, au milieu du papier :
Cheval rayé. — Rhinocéros. — Canne à sucre.

Cette étude est peut-être l'esquisse d'une composition de la Tenture des Indes pour les Gobelins, composition appelée dans les inventaires le *Cheval rayé.*

DESPORTES.
Loup attaqué par une meute de chiens.
Papier. — H. 0m,20. — L. 0m,28.

Du haut d'un talus boisé s'élancent des chiens qui attaquent un loup; à gauche, un chien blessé est renversé sur le terrain; à droite et à gauche, arbres et broussailles.
Première esquisse d'un tableau.

DESPORTES.
Chiens en arrêt devant des loups.
Papier. — H. 0m,20. — L. 0m,28.

A gauche, dans le bas de la composition, des loups sur un terrain élevé semblent attendre l'attaque de quatre chiens. Au fond, arbres et feuillages touffus.
Première esquisse d'un tableau.

DESPORTES.
Nature morte.
Toile. — H. 2m,35. — L. 1m,75.

A l'intérieur d'un parc, une rampe en marbre traverse la composition; elle est terminée à droite par une console formant volute, décorée d'un mascaron et d'ornements en cuivre doré. Un bas-relief doré sur fond bleu, représentant une ronde mythologique de jeux d'enfants, orne l'intérieur de la rampe; sur le dessus de la rampe sont posés deux vases de marbre reliés par une guirlande de fleurs. A gauche, un rideau de velours vert à franges d'or, partant de l'entablement de la rampe, tombe sur les marches; à côté, est un riche plateau en or décoré de frises; un bassin d'argent contient des abricots; au devant, groupe de gibier mort, lièvre, faisan, perdrix rouge et cailles. A droite, au bas de la console terminant la rampe, un chat est attiré par le gibier, que protège un chien blanc moucheté de noir assis sur les marches de l'escalier, la tête tournée à droite vers le chat; au bas, à droite, plante des champs à larges feuilles et fleur jaune; à gauche, sur la première marche, une pastèque avec feuillages. Derrière la rampe, à gauche, un arbre; à droite, massif d'arbres touffus.

DESPORTES.
Nature morte.
Toile. — H. 2m,35. — L. 1m,75.

Une rampe en marbre traverse la composition; sur une de ses faces est un bas-relief de jeux d'enfants imitant le cuivre doré. A droite, une draperie pourpre à large bordure d'or part de l'entablement de la rampe; sur les marches, un bassin d'argent rempli de figures; à côté, un violoncelle. Au bas, une marche de pierre tenant toute la composition; au pied de la contre-marche, un oiseau mort; sur la marche est du gibier, perdreaux et canard de Barbarie; derrière, dans une corbeille d'osier ajourée, des pêches; à gauche, au bas d'un pilastre, une gibecière et un fusil. Colonne à gauche entourée d'un rideau de tapisserie enroulé. Sur la rampe, au centre de la composition, un lièvre mort. Dans le fond, à gauche, massif d'arbres; à droite, charmille et édifice.

Nous croyons que ce sujet a été reproduit à Beauvais.

DESPORTES.
Nature morte.

Peinture sur papier.—H.0m,35.— L.0m,42.

Sur le mur d'une balustrade, dans un parc, au centre, un grand tapis vert à franges d'or sur lequel sont posés deux plats chargés de fruits disposés en pyramides; à droite et à gauche, deux piédestaux portant des vases qui contiennent des arbustes; sur le vase de gauche, un perroquet à ventre jaune semble vouloir s'élancer vers les fruits; sur le vase, à droite, un perroquet rouge à ailes bleues; au-dessous, une contre-basse appuyée contre le tapis, cahiers et feuillets de musique étalés sur les dalles. Dans un coin de la balustrade qui forme angle, un fusil de chasse et du gibier mort. A gauche, à l'extrémité de la traîne du tapis, un violon et une mandoline; sous le piédestal, table en laque rouge portant un service à café et une serviette blanche; au bas de la table, une cafetière sur les dalles. Au fond, arbres et verdure.

Projet de dessus de porte, dont la peinture devait épouser les moulures des boiseries.

DESPORTES.
Nature morte.
Peinture sur papier.—H.0m,55.—L.0m,60.

Au centre de la composition, un dressoir en bois blanc, rehaussé de dorure, reposant sur une table de marbre de couleur. La tablette du dressoir est ornée de peintures en camaïeu gris blanc, à droite et à gauche, et au milieu d'une peinture à figures d'or sur fond bleu; le meuble forme une étagère sur laquelle sont posés deux aiguières, un vase d'argent et un grand plateau de vermeil. Au centre de l'étagère, en haut, un vase en marbre violet; sous la tablette du milieu sont groupés de grands plats d'argent et de vermeil, une pièce de surtout contenant des raisins, des pêches, des prunes, des figues, et sur le marbre de la table, à droite, un jambon découpé par la moitié; à gauche, un pâté et un

arbuste dans un vase de Chine, à monture de cuivre doré. A droite, un mur; au fond, de grands arbres se profilent sur le ciel; à gauche, dans le haut, un rideau violet à liséré d'or.

DESPORTES.
Nature morte.
Papier. — H. 0m,40. — L. 0m,61.
Canard de Barbarie, la tête à droite. — Gr. nat.

DESPORTES.
Chiens.
Toile. — H. 1m,07. — L. 1m,10.
A droite, étude de lévrier, de grandeur naturelle, à robe brune et à poitrail blanc; fond de paysage. A gauche, chienne épagneule, robe blanche, oreilles mouchetées de brun. Dans le bas de la toile, en sens inverse, chienne épagneule, tête et oreilles brunes, robe blanche mouchetée de brun; à côté, une étude de tête de chien.

DESPORTES.
Chien et Perdrix.
Toile. — H. 1m,08. — L. 1m,40.
A la lisière d'un bois, un chien blanc tacheté de noir, vu de profil à gauche, est en arrêt sur une perdrix rouge en partie cachée par un tronc d'arbre. A gauche, tertre élevé avec massif d'arbres; au centre, cours d'eau sinueux dans la vallée; montagnes dans le fond; à droite, bouquet d'arbres.

DESPORTES.
Chiens de chasse.
Toile. — H. 0m,98. — L. 0m,80.
Huit études de lévriers et autres races de chiens à mi-corps ou en pied dans diverses postures; cinq têtes de chiens de chasse; dans le bas, à gauche, chat aux aguets devant un faisan mort.

DESPORTES.
Chien.
Papier. — H. 0m,54. — L. 0m,38.
Étude d'après nature de lévrier roux, vu de derrière en raccourci, la tête tournée à droite; au haut de la toile, tête de lévrier vue de profil à droite; dans le bas, à gauche, étude de tête du même animal vue de profil à droite.
Inscription sur le fond de la peinture :
ÉTUDE DE LÉVRIER, PAR FRANÇOIS DESPORTES, POUR SON TABLEAU DE RÉCEPTION A L'ACADÉMIE, EN 1699.

DESPORTES.
Chat.
Papier. — H. 0m,49. — L. 0m,61.
Chat s'élançant, grandeur nature. A droite et à gauche du papier, os de boucherie. Étude pour un tableau.

DESPORTES.
Loup.
Papier. — H. 0m,16. — L. 0m,10.
Tête de loup de face, étude d'après nature.
Inscription dans le bas, à gauche : LOUP.

Les portefeuilles de la Manufacture de Sèvres contiennent les études suivantes d'animaux peints d'après nature par DESPORTES:

DESPORTES.
Cerfs.
Toile. — H. 0m,91. — L. 0m,61.
Au centre de la composition, étude de cerf tué, vu à mi-corps, la tête étendue sur le sol. Dans le haut de la toile, étude de trois têtes de cerf avec leurs bois.

DESPORTES.
Singe.
Papier. — H. 0m,26. — L. 0m,38.
A gauche, étude de singe d'après nature. Au milieu, étude de tête de singe.
Dans le bas, inscription : SAPAJOU.

DESPORTES.
Aigle.
Papier. — H. 0m,49. — L. 0m,59.
A droite, aigle aux ailes éployées; dans le bas, à gauche, étude d'après nature de la partie antérieure d'un aigle, la tête penchée vers le sol.
Inscription en bas au milieu du papier : AIGLE DONT ON MANGE LA CHAIR.

DESPORTES.
Hérons.
Papier. — H. 0m,09. — L. 0m,61.
Deux hérons volant de profil à gauche, étude d'après nature.
Dans le haut de l'esquisse est écrit : HÉRON.

DESPORTES.
Oiseaux-mouches.
Papier. — H. 0m,21. — L. 0m,26.
Cinq études d'oiseaux-mouches, d'après

nature, dans diverses positions; dans un coin du papier, à gauche, un échassier.

Dans le bas est écrit : OYSEAU-MOUCHE, etc.

DESPORTES.

Chevaliers.

Papier. — H. 0ᵐ,29. — L. 0ᵐ,51.

Études, d'après nature, d'oiseaux de la même famille dans diverses positions.

Sur le fond, est écrit : CHEVALIER.

DESPORTES.

Oiseaux.

Papier. — H. 0ᵐ,31. — L. 0ᵐ,53.

Études d'après nature; à droite, un faisan tué, renversé la tête en bas; au centre, une perdrix rouge allongée de profil à gauche.

Inscription à la plume sur le fond du papier :

FAISANT (*sic*) ET PERDRIX ROUGE TUÉ (*sic*) PAR LE ROI

DESPORTES.

Faisans.

Papier. — H. 0ᵐ,51. — L. 0ᵐ,62.

Trois études de faisans d'après nature.

Inscription manuscrite à droite : FAISAN ACROUPY, ET UN QUI VÔLE (*sic*).

Les portefeuilles de la Manufacture de Sèvres renferment d'autres études d'oiseaux peints d'après nature par DESPORTES.

DESPORTES.

Casoar ?

Papier. — H. 0ᵐ,38. — L. 0ᵐ,60.

A droite, étude de casoar, de profil à gauche, les pattes posées sur une branche; à gauche, autre étude du même oiseau, de profil à droite, d'après nature.

Inscription en haut du papier, à droite : GOASALLÉ.

DESPORTES.

Casoar.

Papier. — H. 0ᵐ,38. — L. 0ᵐ,60.

Étude d'après nature de casoar vu de profil à gauche; études de tête et d'aile du même oiseau.

DESPORTES.

Faisan.

Papier. — H. 0ᵐ,27. — L. 0ᵐ,63.

Étude de faisan de grandeur naturelle, étendu sur le dos.

DESPORTES.

Oiseaux.

Toile. — H. 0ᵐ,70. — L. 0ᵐ,88.

A gauche, aigle, héron, marabout, grand-duc, études en sens inverse d'après nature.

DESPORTES.

Canards ordinaires et huppés.

Papier. — H. 0ᵐ,53. — L. 0ᵐ,56.

Dix oiseaux sont représentés dans diverses positions; au bas du papier, à droite, études de canards blancs à bec rouge, d'après nature.

DESPORTES.

Orfévrerie, marbres et agates.

Toile. — H. 1ᵐ,11. — L. 1ᵐ,36.

A droite, pièce de milieu de surtout de table en argent. Sur un grand plateau à pieds rocailles, est dressée une pièce d'orfévrerie dont les deux montants ajourés portent des flambeaux à trois branches; à la partie supérieure, petit vase d'argent à couvercle terminé par des artichauts et orné de têtes de bouc formant mascarons à la place des anses; à gauche, étude de plat en vermeil, ornementé et aux armes royales. Dans le haut, à gauche, deux études de vases en agate, avec montures d'or. Au-dessous, deux études de vases en marbre; à droite, dans le haut, étude de pâté posé sur une planche.

DESPORTES.

Orfévrerie.

Toile. — H. 0ᵐ,58. — L. 0ᵐ,72.

Au centre, esquisse de soupière ovale, montée sur quatre pieds; des exfoliations et des nervures se profilent en relief au-dessus d'une couronne de marquis, avec un cartouche réservé pour les armes. Des mascarons se relient aux anses ajourées. Un riche couvercle décoré de feuillages se termine par un bouton en forme d'artichaut. De chaque côté de la soupière, études de sucriers, posés sur des trépieds à pattes de bouc; les couvercles sont terminés par des boutons en forme de fraise. A gauche, étude de riche salière à deux compartiments avec couvercles rocailles. A droite, étude de pêches.

DESPORTES.

Vase et ornements d'orfévrerie.

Toile. — H. 0ᵐ,40. — L. 1ᵐ,02. — Esquisse.

Au centre de l'étude, un vase de métal, avec mascaron en relief, est posé sur deux

DESPORTES.
Orfévrerie.
Toile ovale. — H. 0m,81. — L. 0m,93.

A droite, étude de plat d'argent richement ornementé au marli. A gauche, étude de plat de vermeil, aux armes royales.

DESPORTES.
Vase.
Papier. — H. 0m,40. — L. 0m,34.

Vase de porphyre, à panse bombée, muni de deux anses bifides enroulées; le culot est orné de godrons; le pied écrasé est décoré de tores filiformes; col à boudin et à gouttière, sur lequel pose un couvercle à godrons en relief : le tout vu par-dessous et en forme écrasée.

DESPORTES.
Vases.
Papier. — H. 0m,25. — L. 0m,51.

Deux vases de porphyre, de forme ovale aplatie, à anses enroulées et à boudins filiformes; couvercles à boutons.

DESPORTES.
Console en cuivre doré.
Papier. — H. 0m,37. — L. 0m,30.

Au centre, mascaron se reliant à des ornements; à l'extrémité de la console, coquille entre deux dauphins.
Imitation de travail d'orfévrerie.

DESPORTES [attribué à].
Ornements et oiseaux.
Papier. — H. 0m,29. — L. 0m,50.

A gauche, étude de rinceaux colorés; à droite, deux petits oiseaux, d'après nature.

DESPORTES [attribué à].
Nature morte.
Toile. — H. 0m,98. — L. 0m,78.

Dans une niche, sur un marbre moucheté de vert, sont posés, à droite, un bassin d'argent à riches ornements contenant des abricots et des feuillages; en arrière, une corbeille d'osier remplie de prunes de Monsieur; à gauche, un vase d'or richement ornementé avec figurine d'enfant placée sur l'épaulement; en face du bec, anse à tête de dauphin; au pied du vase, trois perdrix grises. Dans le haut de la composition, au centre, perdrix rouge suspendue par l'aile dans la niche.

DESPORTES [attribué à].
Nature morte.
Toile. — H. 0m,98. — L. 0m,78.

Dans une niche, sur une table de marbre, à droite, un groupe de perdrix rouges; à côté, des figues avec leurs feuilles; derrière, une aiguière d'or richement ornée, à anse figurative; au pied de l'aiguière, bassin d'argent dans lequel sont déposées des pêches ; à gauche, un vase en verre de Venise contenant des roses avec branches et feuillages. Dans le haut, deux perdrix grises.

DESPORTES [attribué à].
Nature morte.
Toile. — H. 0m,51. — L. 0m,63.

Sur une console de marbre, à droite, des cerises dans un vase de porcelaine de Chine, décoré en camaïeu bleu, garni d'une riche monture en cuivre doré; à gauche, sont suspendus par les pattes un pivert et un lièvre qui repose en partie sur le marbre; au bas, pivert couché sur le dos. Dans le fond, niche en pierre.

DESPORTES [attribué à].
Faisan et perdrix.
Toile. — H. 0m,65. — L. 0m,82.

Au centre de la composition, un groupe de gibier tué : faisan, perdrix et petit oiseau; à droite, un chien aux aguets veille sur le gibier; à gauche, un chat pose la patte sur le cou du faisan; au bas, bouillon blanc. Massif de roses et d'arbustes dans le fond.

DESPORTES [attribué à].
Animaux et fleurs.
Toile. — H. 0m,68. — L. 0m,89.

A droite, gibier tué, d'après nature ; à gauche, tête de sanglier. Gr. nat.

DEVELLY (JEAN-CHARLES), peintre à la Manufacture de Sèvres [1].

La Manufacture de Sèvres en 1816.
Papier. — H. 0m,16. — L. 0m,23. — Fig. 0m,04.

Dans la grande salle d'exposition des produits de la Manufacture, le roi Louis XVIII, assis dans un fauteuil, entouré des ministres et des principaux dignitaires de la Cour, de généraux, de membres de l'Institut, etc.,

[1] 1783 † 1862.

examine un tableau peint sur porcelaine, que lui présente BRONGNIART, administrateur de l'établissement; de nombreux personnages, hommes et femmes de la Cour, regardent les porcelaines exposées sur les meubles et dans les vitrines.

Cette composition, qui a dû servir de plateau pour un service en porcelaine, est entourée de dix-huit petits médaillons dont huit carrés, H. 0m,07, — L. 0m,08, et dix ronds; diamètre : 0m,045, représentant la vue extérieure de la Manufacture, les diverses opérations de la fabrication, les cabinets et ateliers des artistes, les ouvriers dans leurs travaux, etc.

DEVÉRIA (ACHILLE).

Dagobert et Pépin le Bref.

Toile; camaïeu. Préparation au bistre. — H. 6m. — L. 2m.

Cette composition se divise en trois parties. Partie du milieu : Dagobert, revenant de la chasse à son château du Louvre, vers 630. Partie inférieure : Sacre de Pépin le Bref au Louvre, en 754. Partie supérieure : Portraits de Dagobert et de Pépin.

Signé au bas, à droite : A. DEVÉRIA *inv.*

DEVÉRIA (ACHILLE).

Règne de Charlemagne.

Toile; camaïeu. Préparation au bistre. — H. 6m. — L. 2m.

Cette composition se divise en trois parties. Partie du milieu : Charlemagne fonde l'école palatine en 788. Partie inférieure : Charlemagne reçoit du calife Aroun-al-Raschid la première horloge fabriquée dans le Levant. Partie supérieure : Portrait de Charlemagne.

Signé au bas, à droite, sur une tablette : A. DEVÉRIA *inv. del.*

Les vitraux d'après ces cartons furent commandés pour les fenêtres de l'escalier Henri II au Louvre, et exposés en 1840.

EISEN (FRANÇOIS) le père.

La Leçon de musique.

Bois. — H.0m,23. — L.0m,18. — Fig.0m,16.

A gauche, un petit garçon, à mi-corps, accoudé sur une table, pince l'oreille d'un chat, placé dans les bras d'une jeune fille assise au centre, sur un fauteuil, et il essaye de faire miauler l'animal devant une feuille de papier de musique. Ce petit garçon est coiffé d'un toquet rouge à plumes bleues et blanches; il porte une large collerette au cou; la petite fille est habillée d'une robe de satin blanc à demi décolletée; un bouquet orne sa chevelure à droite. Au fond de l'appartement, on aperçoit un tableau représentant des personnages dans un paysage.

Signé dans le bas, à gauche : F. EISEN LE PÈRE. 1761.

EISEN.

La Mascarade.

Bois. — H.0m,23. — L.0m,18. — Fig.0m,16.

Au centre, une jeune fille vue à mi-corps fait danser sur une table un petit chien dressé sur ses deux pattes de derrière, habillé en arlequin; à droite, un petit garçon blond, coiffé d'un chapeau de paille bordé d'un ruban et d'un nœud de soie bleue, s'appuie sur la jeune fille et joue de la vielle; le petit garçon est vêtu d'un habit marron clair bordé de rubans de soie bleue; la jeune fille porte un nœud de soie bleue au cou et un habit de satin blanc demi décolleté, rehaussé de rubans bleu et rouge aux manches; elle a les cheveux poudrés, une plume blanche ajustée par un cabochon, une coiffure rose. Dans le fond de l'appartement, à gauche, un grand tableau ovale représente des jeux d'enfants nus, peints en camaïeu brun.

Signé dans le bas, à gauche : F. EISEN LE PÈRE. 1761.

ESCALLIER (MARIE-CAROLINE-ÉLÉONORE),

peintre à la Manufacture de Sèvres [1].

Projet de vase de la Ville de Paris.

Toile. — H. 0m,75. — L. 1m,82.

La frise est divisée en trois compartiments de 0m,50 de large, séparés par des divisions décoratives en bleu sur lesquelles se détachent des écussons aux armes de la Ville de Paris. Au premier plan, des fleurs de magnolias blancs, dans lesquels courent des chèvrefeuilles, laissent apercevoir au fond de la composition du milieu l'*Arc de triomphe*. Dans le bas du compartiment de droite, des pigeons au premier plan; au fond, l'*Ile de la Cité* et l'*Église Notre-Dame*. Dans la composition de gauche, un pigeon sur la tige d'un magnolia; au fond, le *Palais de justice* et le *Dôme du Panthéon*.

Le *Vase de la Ville de Paris*, exécuté d'après ce projet à la Manufacture de Sèvres, fit partie de l'Exposition universelle de 1878, et fut offert plus tard par le ministre de l'Instruction publique à la Municipalité parisienne.

[1] Née en 1827.

ÉTEX (Louis-Jules).
Le Temps enchaîné par l'Amour.
Toile. — H. 0^m,42. — L. 0^m,28. — Fig. 0^m,32.

Un vieillard ailé, portant une grande barbe et de longs cheveux blancs flottants, vu de profil à gauche, tient une faux sur l'épaule gauche, et il franchit l'espace. Trois Amours cherchent à l'arrêter dans sa course en l'enguirlandant de roses; un quatrième Amour se suspend au fer de la faux.

Signé dans le bas, à droite : Jules Étex. 1857.

FONTENAY (Jean-Baptiste Blain de) [attribué à].
Pièces d'orfévrerie et fruits.
Toile. — H. 0^m,90. — L. 0^m,72.

Au centre de la composition, au premier plan, des pêches et des raisins, sur une table en pierre; à gauche, des figues; à droite, une pastèque entamée et des figues ouvertes; en arrière, est incliné un plateau d'orfévrerie à godrons richement ornés; dans le fond, une grande aiguière, vue de profil; sur le devant de l'aiguière, un mascaron; le col est décoré de godrons et de figures; au bas de l'aiguière, une coupe et un verre de Venise.

FONTENAY [attribué à].
Fleurs et fruits.
Toile. — H. 1^m,05. — L. 1^m,39.

Dans un appartement, sur une table de marbre, un vase de fleurs; à gauche, un singe, poursuivi par un chien, s'appuie sur une corbeille d'osier dont il renverse le contenu : raisins, prunes, pêches et grenades; à droite, un grand bassin en cuivre orné à godrons, près d'une aiguière en cuivre et à anse; une pastèque entamée est entre l'aiguière et le bassin.

FRAGONARD (Alexandre-Évariste).
Louis XVIII distribuant les récompenses à l'occasion de l'Exposition de l'Industrie nationale, le 25 septembre 1819.
Toile. — H. 0^m,30. — L. 1^m,85. — Fig. 0^m,18.

Au centre de la composition, Louis XVIII, debout sur une estrade, vu de face, la tête tournée vers la gauche, vêtu d'une robe bleue fleurdelysée, portant un long manteau d'hermine flottant et le collier du Saint-Esprit, tient de la main gauche son chapeau à plumes blanches, et de la main droite une décoration; aux deux extrémités de l'estrade, deux socles ronds sur lesquels sont posées les médailles et récompenses. A gauche, le comte Decazes, ministre-secrétaire d'État au département de l'Intérieur, le corps vu de trois quarts et la tête à droite, tient à la main un rapport au Roi sur les récompenses demandées par le jury pour les exposants; derrière lui, s'avancent, drapés dans leurs manteaux, deux personnages vus de profil, tenant entre leurs mains des étoffes enroulées; l'un de ces personnages paraît être Oberkampf, le célèbre manufacturier de Jouy; derrière ces deux industriels s'avancent, de profil à droite, deux chimistes portant des bocaux de verre; un de ces chimistes est vraisemblablement d'Arcet, membre du jury; ils sont suivis par deux autres personnages vus de trois quarts à droite, portant, l'un une pendule à socle de marbre, l'autre un mouvement en cuivre; ce sont probablement Bréguet, membre du jury, et Wagner, l'horloger; derrière eux, est un brancard recouvert d'un drap bleu à franges d'or, porté par deux hommes vus de profil à droite, coiffés de bérets rouges, de vestes rouges, et vêtus de ceintures noires et de pantalons bleus; sur le brancard pose un grand vase de verre à anses dorées surélevées que soutient des deux mains un personnage qui peut-être est Chagot, directeur de la verrerie de Montcenis; les dernières figures du cortége de la partie gauche sont Firmin-Didot (?) et un autre éditeur, tous deux portant des livres reliés à la main. A droite, au bas de l'estrade, est assis, écrivant, près d'un bureau, Mérimée, secrétaire perpétuel de l'École royale des beaux-arts, et membre du conseil d'administration de la Société d'encouragement; derrière lui, debout sur l'estrade, le comte d'Artois et un magistrat (?). A droite, s'avancent de profil trois personnages représentant l'industrie métallurgique; l'un d'eux tient un fer de faux; derrière ce groupe quatre porteurs, dont le costume appartient à diverses nations, attendent, les bras croisés, le moment de reprendre les brancards sur lesquels sont placés deux grands vases décoratifs que soutiennent par la main deux personnages qui pourraient être Utzschneider et Saint-Cricq Cazeau; derrière ce groupe s'avancent trois industriels portant sous leurs bras de grands rouleaux blancs; l'un d'eux, en habit blanc à passementeries et boutons bleus, sans doute d'origine autrichienne, tient un des rouleaux déployé; derrière eux, sont deux exposants vus de profil à gauche, dont l'un porte sur l'épaule de très-grands écheveaux de soie (?). Le cortége de droite est terminé par deux personnages représentant l'industrie du bronze et son application à la décoration du mobilier.

La distribution des récompenses eut lieu dans une des salles du Louvre[1]; mais le peintre FRAGONARD a flanqué sa composition à droite et à gauche de deux façades semblables à celle du Palais-Bourbon, qui se font pendant; à s'en rapporter à ce projet de décoration de vase, la cérémonie aurait eu lieu en plein air, car des arbres, plantés aux deux côtés de la tenture, indiquent une décoration improvisée, dont les tapisseries auraient été fournies par le garde-meuble de la couronne.

Les divers portraits de cette composition, traités avec beaucoup de soin par le peintre, paraissent devoir être très-ressemblants; mais FRAGONARD a sans doute mêlé aux membres du jury central divers grands industriels de l'époque qui furent récompensés ou décorés par le Roi dans cette séance.

GENDRON (ERNEST-AUGUSTIN).
Les Saisons.
Toile. — H. 0m,33. — L. 3m,20.
Frise allégorique de femmes symbolisant les quatre Saisons.
Le livret du Salon de 1850, n° 1247, porte: « Frise destinée à être exécutée sur porcelaine, pour la Manufacture de Sèvres. »

GÉRARD (FRANÇOIS, baron).
Napoléon Ier, empereur.
Toile, de forme ovale. — H. 0m,80. — L. 0m,67. — Fig. gr. nat.
Il est vu à mi-corps, de trois quarts à gauche, la tête de face, et vêtu d'un manteau rouge à abeilles d'or, recouvert d'hermine; les tempes sont laurées; il porte une cravate de dentelle blanche, la grande croix de la Légion d'honneur maintenue par des aigles en or formant chaînette; le bras gauche sort du manteau étoffé de soie blanche à broderie d'or; à gauche apparaît la poignée d'épée garnie de pierres fines.

GÉRARD.
Louis XVIII, roi de France.
Toile. — H. 0m,65. — L. 0m,55. — Fig. gr. nat.
A mi-corps, de trois quarts à droite, il porte un habit bleu, des épaulettes en or, un grand cordon moiré bleu, une cravate blanche, un jabot de dentelle et diverses décorations sur la poitrine.

GÉRARD.
Joséphine, impératrice.
Toile, de forme ovale. — H. 0m,80. — L. 0m,67. — Fig. g. nat.
A mi-corps, de trois quarts à droite, la tête est légèrement tournée à gauche; un diadème de pierres fines est posé sur le front, un collier de perles descend sur la poitrine. Elle porte une robe de satin blanc, décolletée, à broderies d'or, avec manches à bouillon garnies de dentelle; un manteau d'hermine passe sur l'épaule gauche; derrière, à gauche, un fauteuil en velours rouge parsemé d'abeilles d'or. Dans le fond, un rideau marron.

GÉROME (JEAN-LÉON).
Frise allégorique.
Toile. — H. 0m,55. — L. 3m,10. — Fig. 0m,29.

Au centre de la composition est un socle sur le devant duquel se trouve une chouette vue de profil à droite, entourée d'une couronne et de branches de laurier, emblème de la sagesse. Trois femmes sont assises, vues de face: celle du milieu, représentant la *Concorde*, est vêtue d'une robe verte; elle tient de la main droite une branche de laurier; un faisceau est posé à ses pieds. A sa droite, l'*Abondance*, vêtue d'une robe bleue, ouverte, laissant la partie gauche de la poitrine à nu; le bras droit pose sur une corne d'abondance remplie de fruits. A sa gauche, la *Justice* tient un glaive de la main gauche et des balances de la main droite. Des deux côtés, des groupes des divers peuples du globe apportent les produits industriels de leur pays; au-dessus de chaque groupe, les armoiries nationales; au bas, désignation des peuples. A droite: 1° la *France* et la *Belgique*. — 2° L'*Autriche* et la *Prusse*. — 3° L'*Espagne* et le *Portugal*. — 4° La *Turquie*. — A gauche: 1° L'*Angleterre*. — 2° La *Russie*. — 3° Les *États-Unis*. — 4° La *Chine*. A l'extrémité de la composition, un Génie ailé, debout, vêtu d'une robe jaune recouverte d'une draperie rose, étend les bras à droite et à gauche.

Signé sur la plinthe du socle, à gauche: J. L. GÉROME. A droite: MDCCCLII.

Le livret du Salon de 1853, n° 527, porte: « Frise destinée à être reproduite sur un vase commémoratif de l'Exposition de Londres. (Pour la Manufacture de Sèvres.) »

[1] Voir le *Rapport du jury central sur les produits de l'industrie française, présenté à S. Exc. M. le comte Decazes, pair de France, ministre secrétaire d'État de l'Intérieur, rédigé par M. L. Costaz, membre de l'Institut d'Égypte, et rapporteur du jury central*. Paris, Impr. royale. 1819. In-8°.

GOBERT (ALFRED-THOMPSON), peintre à la Manufacture de Sèvres [1].

Les opérations de l'art de l'émailleur sur métaux.

Cartons. — Diam. 0ᵐ,06. — Fig. 0ᵐ,05.

N° 1. *Le planage.* — Un enfant, de profil à gauche, assis sur un banc, frappe, avec un marteau qu'il tient de la main droite, un vase posé sur une enclume; devant lui, un autre enfant, de trois quarts à droite, porte un vase.

N° 2. *L'émaillage.* — Au centre de la composition, un enfant, de profil à gauche, assis devant une table sur laquelle est posée une coupe, tient un tamis dans les mains et laisse tomber l'émail sur cette pièce; à sa droite, autre enfant broyant l'émail sur la table. Derrière l'enfant, à droite, sur une table, est posée une buire; dans le fond se voient des plats.

N° 3. *La décoration.* — Au centre de la composition, un enfant, de profil à droite, assis devant une table, décore une coupe posée devant lui; un autre enfant, vu de dos, la tête tournée à droite, pose de la main gauche une pièce dans une armoire, la droite saisissant une autre pièce.

N° 4. *La cuisson.* — Au centre de la composition, un enfant, vu de profil à droite, enfourne, avec une tige de fer, des pièces dans une moufle, au bas de laquelle se trouve un seau; derrière, à gauche, un enfant, vu de trois quarts, la tête tournée à droite, a les mains appuyées sur des pincettes, sur lesquelles il se repose; à ses pieds, un panier de charbon.

GROLLIER (marquise DE).

Fleurs.

Toile. — H. 0ᵐ,14. — L. 0ᵐ,36.

Au centre, bouquets de fleurs : anémones, rose trémière et althéa.

Signé dans le bas à gauche : Mᵐᵉ DE GROLLIER.

Au-dessous : Élève de VAN SPANDOCK (sic). 1780.

HAMON (JEAN-LOUIS).

Les Saisons représentées en quatre frises, dans le style antique.

Toile. — H. 1ᵐ,19. — L. 0ᵐ,37. — Fig. 0ᵐ,15.

N° 1. *Le Printemps.* — Au milieu de la composition, reposant sur un tertre, est une femme vue de face, la tête tournée à gauche; une draperie jaune passe sur l'épaule gauche et laisse une partie droite du corps nue; les mains relevées répandent des fleurs; à gauche, une femme vue de trois quarts, la tête à droite, le corps enveloppé d'une draperie rouge, cueille une fleur de la main droite; la main gauche levée tient une rose; à droite, une femme nue, vue de face, la tête tournée à droite, les bras levés, tient avec ses mains, posé sur sa tête, un voile qui flotte derrière elle. Ces figures sont séparées par des arbustes autour desquels voltigent des papillons.

Signé au bas, à gauche : J. L. HAMON.

N° 2. *L'Été.* — Au milieu de la composition, une femme nue, vue de trois quarts, la tête tournée à droite, saisit du bras droit un épi de blé, et tient le bras gauche étendu; à gauche, séparée par une gerbe de blé, une femme nue, vue de trois quarts, la tête tournée à gauche, la jambe droite ployée, tient dans ses mains un épi de blé et une faucille; à sa droite, un poirier chargé de fruits; à terre, des poires jonchent le sol; à droite, un épi de blé et des coquelicots en fleur, puis une femme vue de profil à gauche, chemise blanche laissant la poitrine à découvert, tient dans ses bras un panier de raisins; derrière elle, à droite, un cep de vigne.

Signé au bas, à droite : J. L. HAMON.

N° 3. *L'Automne.* — Trois femmes se tiennent par la main. Celle du milieu, vêtue d'une robe rougeâtre à capuchon, vue de trois quarts, a la tête baissée. La figure de gauche porte une robe brun marron; une draperie noire, partant de dessus les épaules, flotte derrière; le bras droit est étendu vers la gauche. Celle de droite, vue de trois quarts, est vêtue d'une robe blanche, recouverte d'une draperie vert foncé; elle se cache la figure avec l'étoffe qu'elle tient de la main gauche.

A droite et à gauche de chacune de ces figures, des arbustes perdant leur feuillage. Dans le fond, des hirondelles voltigent.

Signé au bas, à droite : J. L. HAMON.

N° 4. *L'Hiver.* — Au milieu de la composition, une femme, vue de trois quarts, la tête tournée à gauche, s'enveloppe dans une draperie noire, qu'elle soutient de la main gauche; à gauche, une femme, vue de trois quarts, enveloppée dans une draperie bleue, porte de la main gauche une corbeille contenant des fleurs et les abritant de la main droite; à sa droite, une femme vue de profil porte une robe blanche recouverte d'une dra-

[1] Né en 1822.

perie rouge formant capuchon, et elle souffle dans ses mains; derrière elle, à droite, est un corbeau perché sur un arbuste. La neige tombe dans le fond.

Signé au bas, à droite : J. L. HAMON.

Deux de ces compositions, exécutées sur des vases en porcelaine par HAMON, en 1851, sont conservés au Musée céramique de Sèvres; ce sont *le Printemps* et *l'Été.*

HAMON.

L'Automne.

Toile. — H. 0ᵐ,46. — L. 0ᵐ,56. — Fig. 0ᵐ,33.

Au centre de la composition, une femme vue de face, la tête baissée, cachée par sa main gauche, pose un éteignoir sur une fleur de ronce; à droite, un Amour voltigeant tient au bout d'un long manche un éteignoir qu'il pose sur des fleurs bleues.

Signé à gauche : J. L. HAMON.

Cette composition et les deux suivantes ont été exécutées, à la Manufacture de Sèvres, sur des vases.

HAMON.

Le Printemps.

Toile. — H. 0ᵐ,46. — L. 0ᵐ,56. — Fig. 0ᵐ,33.

A gauche, une femme assise sur des fleurs, vue de trois quarts et la tête de profil, tient de la main gauche une palette et un appui-main; elle peint un papillon qu'un Amour lui présente, les ailes écartées.

Signé à droite : J. L. HAMON.

HAMON.

La Prudence.

Toile. — Diam. H. 0ᵐ,18 — Fig. 0ᵐ,11.

Au centre de la composition, une femme assise, vue de trois quarts, la tête baissée, pose de la main gauche une lettre sur un brasier ; dans la main droite sont d'autres lettres; elle est vêtue d'une robe blanche et porte un collier de perles au cou. A droite, une femme assise, en robe rouge avec guimpe blanche, vue de trois quarts, jette des lettres sur un brasier; d'autres sont posées sur ses genoux. A gauche, une femme en robe bleue, assise de trois quarts, tient de la main droite plusieurs lettres et en présente une à la femme qui se trouve à droite.

Signé à droite : L. HAMON.

HERSENT (LOUIS).

Louis-Philippe, roi de France.

Toile. — H. 0ᵐ,80. — L. 0ᵐ,65. — Fig. gr. nat.

A mi-corps, de trois quarts à gauche, il porte un habit bleu foncé, un plastron à passe-poil rouge, un collet rouge avec col noir, des épaulettes d'argent, le grand cordon moiré rouge, la croix d'officier et le crachat; il tient son chapeau sous le bras. Dans le fond, un rideau rouge à franges d'or, relevé.

Signé dans le bas, à gauche : L. H. 1831.

HORTENSE (la reine) [d'après].

Louis-Napoléon, roi de Hollande, en colonel du 9ᵉ dragons. — Par JALABERT (CHARLES-FRANÇOIS).

Toile. — H. 0ᵐ,80. — L. 0ᵐ,60. — Fig. gr. nat.

A mi-corps, de face, la tête tournée à droite, il porte un habit vert à plastron rouge, un gilet blanc et des épaulettes en or; il est coiffé d'un casque de dragon en cuivre, à demi recouvert d'une peau de tigre, orné du plumet rouge et de la crinière noire.

JACQUAND (CLAUDIUS).

Le peintre Ribalta.

Toile, de forme ovale. — H. 0ᵐ,22. — L. 0ᵐ,16. — Fig. 0ᵐ,15.

Au centre de la composition, assis sur un escabeau, en face de son chevalet, RIBALTA esquisse une figure que semble admirer une jeune fille blonde placée à gauche, vêtue d'une robe de satin blanc et d'un justaucorps en velours bleu; au bas, contre les montants du chevalet, est posé un portefeuille de gravures sur lequel est écrit : Fᵗ RIBALTA, 1551 (*sic*), Valence.

Signé au bas, à gauche : C. JACQUAND.

Ce petit tableau a trait à une légende, rapportée par les historiens de la peinture espagnole, sur l'amour que RIBALTA portait à la fille de son maître. Nous croyons superflu d'insister sur l'invraisemblance du millésime 1551 que JACQUAND a inscrit inconsidérément au pied du chevalet. Cette date n'est pas celle qu'il convenait de donner à la scène reproduite; elle s'appliquerait plus justement à la naissance du maître espagnol.

JACQUAND.

Philippe II, roi d'Espagne, visite en 1550 l'atelier du peintre A. Sanchez Coello.

Carton, de forme ovale. — H. 0ᵐ,14. — L. 0ᵐ,11. — Fig. 0ᵐ,10.

Au centre, Philippe II, de face, pose fami-

lièrement les mains sur les épaules de SANCHEZ COELLO, qui, la palette en main, est assis en face de son chevalet.

JALABERT (CHARLES-FRANÇOIS).
Saint Marc.
Toile. — H. 1ᵐ,50. — L. 0ᵐ,65. — Fig. 1ᵐ,40.

Sur fond d'or, de trois quarts, la tête nimbée, la barbe et les cheveux roux, portant de la main droite l'Évangile à fermoirs en cuivre, le saint est vêtu d'une robe rougeâtre et d'un manteau orné d'une broderie d'or.

Signé dans le bas, à droite : CH. JALABERT, 1850.

Saint Luc.
Toile. — H. 1ᵐ,50. — L. 0ᵐ,65. — Fig. 1ᵐ,40.

Sur fond d'or, de face, la tête nimbée, la barbe et les cheveux noirs; de la main droite, le saint tient l'Évangile fermé qu'il supporte sur le bras gauche. Il est vêtu d'une robe blanche et d'un manteau brun avec broderie bleu et or.

Signé dans le bas, à gauche : CH. JALABERT. 1850.

Saint Jean.
Toile. — H. 1ᵐ,50. — L. 0ᵐ,65. — Fig. 1ᵐ,40.

Sur fond d'or, de profil, cheveux châtains flottant sur les épaules; de la main droite, le saint tient un style, et, de la gauche, l'Évangile ouvert. Il porte une robe rouge avec broderies d'or au collet, et sur la manche droite une draperie verte avec broderie d'or.

Signé dans le bas, à droite : CH. JALABERT, *inv.*

Saint Matthieu.
Toile. — H. 1ᵐ,50. — L. 0ᵐ,65. — Fig. 1ᵐ,40.

Sur fond d'or, de profil à droite, barbe grise, tête nimbée; le saint tient de la main droite un style, et de la gauche l'Évangile ouvert. Il porte une robe rouge, recouverte d'un manteau vert à broderie d'or.

Signé dans le bas, à droite : CH. JALABERT. 1850.

Ces projets furent exécutés en émaux de couleur sur tôle à la Manufacture de Sèvres, vers 1851, mais le procédé parut défectueux et fut abandonné.

LAGRENÉE (JEAN-JACQUES), dit le JEUNE.
Phèdre et Hippolyte.
Toile. — H. 0ᵐ,35. — L. 0ᵐ,45.

A gauche, Phèdre, vue de trois quarts, vêtue d'une robe verte recouverte d'une draperie pourpre, retient Hippolyte par sa draperie; celui-ci, vu de trois quarts, la tête tournée à gauche, vêtu d'une robe verte et d'une draperie jaune, tient une lance et cherche à se dégager; au centre, un chien à mi-corps, robe blanche tachetée de brun, pose la patte sur Hippolyte. A gauche, un rideau rouge partant du haut de la toile, ouvert vers le milieu. Fond de paysage.

LEVÉ, peintre de fleurs à la Manufacture de Sèvres[1].

Fleurs, fruits et oiseaux.
Toile. — H. 1ᵐ,48. — L. 1ᵐ,69.

Cinq dessus de porte. Au centre de ces compositions, dans des vases de marbre à canaux et à godrons, posés sur des socles ou des encoignures chantournées, sont des bouquets de fleurs variées, tombant sur des balustrades.

MONNOYER (JEAN-BAPTISTE) [attribué à].
Verre de Venise et fleurs.
Toile, de forme ovale. — H. 0ᵐ,73. — L. 0ᵐ,58.

Sur une console, au centre de la composition, dans un vase en verre de Venise, sont placés des tulipes, des œillets, des anémones, des jacinthes, un lys rouge et des fleurs d'oranger.

MONNOYER [attribué à].
Vase de métal et fleurs.
Toile. — H. 0ᵐ,71. — L. 0ᵐ,59.

Au centre de la composition, sur une pierre formant table, qui supporte un vase de métal richement orné, sont groupées des tulipes, des anémones, des jacinthes et des boules de neige; au pied du vase, sur la pierre, sont des branches de giroflée.

MONNOYER [école de].
Nature morte.
Toile. — H. 0ᵐ,80. — L. 1ᵐ.

A droite, au premier plan, des feuilles de vigne et des grappes de raisin noir, près d'un melon entamé; à côté, à gauche, sont des cerises éparpillées sur le sol et des grenades; au-dessus, à droite, des figues; au centre de la composition, deux melons, des feuilles de

[1] 1731 †.....

vigne et des grappes de raisin blanc; à gauche, une grenade et des pêches. Dans le fond, des grappes de raisins blanc et noir et des feuillages tenant à un cep.

MONNOYER [école de].
Fruits et vase de marbre.
Toile. — H. 0ᵐ,89. — L. 1ᵐ,15.

Sur un chapiteau antique, orné d'une tête de bœuf, sont posées des grappes de raisins rouge et blanc : à côté, un potiron. A droite, au pied du chapiteau, vase en marbre richement orné d'arabesques; au bas, des feuilles et grappes de raisin noir; à côté, des poires; au bas, à gauche, une pastèque, des branches de cerisier avec leurs fruits.

MONNOYER [école de].
Verre de Venise et fleurs.
Toile. — H. 0ᵐ,81. — L. 0ᵐ,64.

Sur une balustrade en pierre, au centre de la composition, dans un vase en verre de Venise, groupe de fleurs : tubéreuses, anémones, roses, pavots rouges.

MONNOYER [école de].
Fleurs et fruits.
Toile. — H. 1ᵐ,12. — L. 0ᵐ,88.

Au centre de la composition, est une balustrade recouverte en partie par un tapis sur lequel pose un vase de bronze richement orné, dans lequel des fleurs sont groupées; au pied du vase, gibecière, lapereaux et perdrix; à droite, des fraises dans un bol de porcelaine de Chine. A gauche, un chien blanc à tête brune, les pattes posées sur la balustrade, flaire le gibier.

PORTE (HENRI-HORACE ROLAND DE LA).
Instruments de musique.
Toile. — H. 0ᵐ,85. — L. 0ᵐ,67.

Sur une balustrade en pierre, occupant le centre de la composition, sont groupés une cornemuse garnie de velours, à droite un cahier de musique, à gauche un violon avec son archet posant sur un fût de colonne; dans le fond, des arbres.

POUSSIN (NICOLAS) [d'après].
Les Bergers d'Arcadie.
Toile. — H. 0ᵐ,81. — L. 1ᵐ,33. — Fig. 0ᵐ,60.

Copie anonyme du tableau conservé au Musée du Louvre (n° 443. Catal. de Frédéric VILLOT, édition de 1884).

ROBERT (HUBERT) [école de].
Ruines.
Toile. — H. 0ᵐ,80. — L. 0ᵐ,44. — Esquisse.

A droite, quatre colonnes en ruine; dans le haut de l'une d'elles, un médaillon en relief; au bas, une coquille à mascaron formant fontaine, avec vasque ovale de caractère antique reliée aux pieds des colonnes. A droite, des feuillages entre les colonnes.

ROBERT (JEAN-FRANÇOIS), peintre de paysages à la Manufacture de Sèvres [1].
Vue de l'Alhambra de Grenade et retraite du roi maure Boabdil.
Toile — Diam. 0ᵐ,57. — Fig. 0ᵐ,05.

Au centre de la composition, un char richement orné est traîné par deux chevaux blancs, dont l'un est monté par un cavalier. L'attelage descend un chemin creux, suivi d'une foule nombreuse; au bas, à droite, groupe de cavaliers, d'hommes et de femmes; derrière ce groupe, un tertre élevé, planté d'arbres. Presque toute la composition est recouverte d'arbres touffus; au fond, terrains accidentés. Dans le haut, une ville fortifiée; à droite, fond de ciel.

Les figures de cette composition ont été exécutées par Théophile FRAGONARD, peintre à la Manufacture de Sèvres.

ROBERT-FLEURY (JOSEPH-NICOLAS).
Louis XI recevant les premiers livres imprimés en Europe.
Toile. — H. 1ᵐ,10. — L. 0ᵐ,90. — Fig. 0ᵐ,80.

A droite, Louis XI, assis sur une chaise de bois à dossier élevé, décorée des armoiries royales de France, tient à la main une bulle et reçoit des mains de Conrart Hannequin et Pierre Schœffer, de la cité de Mayence, agenouillés à gauche, les premiers livres imprimés. Au centre de la composition, Jean Juvénal des Ursins, le cardinal La Balue et divers autres personnages de la cour assistent à cette réception. Dans le fond se voit un mur de chapelle avec fenêtres ogivales à vitraux.

Signé à droite en travers sur le montant de la chaise : ROBERT-FLEURY.

Cette peinture fut commandée à l'artiste pour servir de motif principal au vitrail des Découvertes et Inventions de la Renaissance, dont le projet architectural était traité par Aimé CHENAVARD.

[1] 1778 † 1869.

SCHÉNAU (JOHANN-ELEAZAR).

Les Saisons symbolisées par des jeux d'enfants.

Toile. — H. 0ᵐ,32. — L. 0ᵐ,25. — Fig. 0ᵐ,19.

N° 1. *Le Printemps.* — Dans une embrasure de fenêtre en pierre, paraît un jeune garçon debout, à mi-jambes, vu de trois quarts; il est vêtu d'un pantalon vert, et porte un gilet jaune rayé, une ceinture blanche à raies bleues, veste de soie rose garnie de rubans bleus, des manchettes et une collerette blanches; il est coiffé d'un chapeau tricorne en paille blanche bordé d'un ruban bleu, orné de plumes blanches, bleues et rouges; la main pose sur une table; de la main droite, il lance un noyau de cerise; à droite, est une corbeille de cerises. Un peu en arrière, une jeune fille, vue de trois quarts, les épaules couvertes d'un fichu vert, un collier de perles au cou, présente de la main droite des cerises au jeune garçon. A gauche, un jeune homme, dont on aperçoit la tête et les mains, soulève un rideau et regarde cette scène.

Signé au bas de l'entablement, à droite: SCHENAU 1764.

N° 2. *L'Été.* — Dans une embrasure de fenêtre, au centre de la composition, une jeune fille debout, à mi-jambes, vue de trois quarts, portant une robe rouge, corsage bleu et une guimpe blanche, tient dans ses mains un arrosoir en cuivre et arrose des fleurs contenues dans une caisse en bois posée sur l'entablement de l'ouverture à droite. En arrière, à droite, tête de jeune garçon. A gauche, un jeune homme, la tête posée sur l'épaule droite de la jeune fille; portant un vêtement brun, un manteau vert, une couronne de fleurs sur la tête, il tient de la main droite un vase en verre de Venise, dans lequel se trouve une fleur blanche.

Signé sur la caisse à fleurs : SCHENAU pinx.

N° 3. *L'Automne.* — Dans une embrasure de fenêtre, à gauche, une jeune fille debout, à mi-jambes, vue de profil, la tête de trois quarts, vêtue d'une robe de satin blanc lacée par derrière et portant une collerette relevée et un collier de perles au cou, tient dans ses mains une grappe de raisin blanc; à droite est une jeune fille vue de trois quarts, vêtue d'une robe rouge, recouverte d'un fichu blanc à filet bleu; en arrière, on aperçoit un jeune garçon coiffé d'un chapeau; de la main gauche, il veut saisir la grappe de raisin que tient la jeune fille de gauche; il en est empêché par la jeune fille de droite, qui lui prend le poignet. Dans le bas, sur l'entablement de l'ouverture, une corbeille ajourée, en osier, contient des grappes de raisin et des feuilles; près de la corbeille, une raquette et un volant sont posés sur une étoffe rouge; dans le fond, à gauche, un rideau vert.

Signé dans le bas de l'entablement, à droite : SCHENAU pinxit. 1764.

N° 4. *L'Hiver.* — Dans une embrasure en pierre, au centre de la composition, une jeune fille assise dort dans un fauteuil; elle est vêtue d'une robe jaune et d'un pardessus vert garni d'une fourrure blanche qui recouvre sa tête; les mains sont cachées dans un manchon rouge; en arrière, à droite, on aperçoit un jeune garçon portant un vêtement brun; il est coiffé d'une toque à plumes, et porte à sa bouche un cornet qu'il tient de la main gauche, et souffle sur la figure de la jeune fille. A gauche, sur l'entablement de l'ouverture, un bassin ovale à godrons et à anses en cuivre rouge, contient des charbons en feu; un jeune garçon vu de trois quarts, la tête tournée à droite, portant un vêtement verdâtre, a le bras droit tendu vers le réchaud, et tient un objet qu'il chauffe. Dans le fond, un rideau drapé avec gland. A droite, au premier plan, branches de bois mort.

Signé au bas de l'entablement, à droite : SCHENAU pinxit. 1765.

SCHILT (LOUIS-PIERRE), peintre de fleurs à la Manufacture de Sèvres [1].

Fleurs.

Toile. — H. 0ᵐ,30. — L. 0ᵐ,80.

Quatre guirlandes de fleurs variées symbolisent l'Europe, l'Asie, l'Afrique et l'Amérique, par les productions terrestres des divers pays de ces contrées.

La *Notice sur quelques-unes des pièces qui entrent dans l'Exposition de Manufactures royales faite au palais du Louvre le 1ᵉʳ mai 1835*, porte : « Deux vases forme d'origine grecque, fond bleu, riches guirlandes de fleurs. H. 0ᵐ,90. — Diam.: 0ᵐ,62. — Chaque guirlande, avec ce qui l'accompagne, est composée des fleurs caractéristiques d'une des quatre parties du monde : l'Europe, l'Asie et ses annexes, l'Afrique et ses îles, les deux Amériques.

« Composés et peints d'après nature en

[1] 1789 † 1859.

plus grande partie, ou d'après les vélins du Muséum d'histoire naturelle, par M. Scuilt. »

Ces vases figurent au palais de Trianon, à Versailles.

VERNET (Émile-Jean-Horace).

Saint Louis débarquant à Damiette.

Toile. — H. 3^m,55. — L. 1^m,80. — Grisaille.

Au milieu, sur le bord du rivage, saint Louis, le bouclier à la main et portant l'épée, suivi d'un porte-enseigne, s'apprête à combattre les infidèles qui s'avancent jusque dans les flots. A droite, des vaisseaux amarrés dans le port. Mer et barques dans le lointain.

Carton de vitrail exécuté à la Manufacture de Sèvres pour la chapelle royale de Dreux, vers 1842.

WATTIER (Émile).

Les Quatre Saisons.

Bois. — Diam. 0^m,11. — Fig. 0^m,05.

N° 1. *Le Printemps.* — Au centre de la composition, une petite fille assise, de trois quarts, vêtue d'une robe rougeâtre, la tête de profil, tient de la main droite un nid d'oiseau qu'elle montre à des enfants dans le feuillage; derrière elle, un enfant debout, vu de trois quarts, la tête baissée, contemple cette scène. A gauche, un socle en pierre, garni de fleurs, sur lequel est posé un vase orné. Fond de paysage.

Signé au bas, à droite : Ém. Wattier.

N° 2. *L'Été.* — Au centre de la composition, un enfant nu, debout, vu de trois quarts à gauche, la tête de face, tient de la main gauche une faux; à ses pieds, quatre enfants sont couchés sur des gerbes de blé. Dans le fond, des épis sur pied.

Signé au bas, à droite : Ém. Wattier.

N° 3. *L'Automne.* — Au centre de la composition, deux enfants sont montés sur un âne vu de profil à gauche, portant un panier de raisins; au premier plan, à gauche, des enfants couchés; à droite, un enfant dansant. Dans le fond, à gauche, un enfant dans les vignes.

Signé au bas, à droite : Ém. Wattier.

N° 4. *L'Hiver.* — Au premier plan, trois enfants sont étendus sur la glace; derrière, au centre de la composition, une petite fille vêtue de noir, les bras dans un manchon, et assise dans un traîneau, est poussée vers la gauche par un enfant qui patine. A droite,

un enfant vu de dos se dirige en patinant vers le lointain. A gauche, un autre enfant contemple la scène du premier plan. Dans le fond, un terrain élevé planté d'arbres.

Signé dans le bas, à gauche : Ém. Wattier.

Wattier.

Saint Louis remettant la régence à sa mère.

Toile. — H. 3^m,55. — L. 1^m,80.

A droite, la reine Blanche s'avance vers saint Louis qui, sous un dais, lui montre le trône royal. Au premier plan, pages tenant en laisse des chevaux richement caparaçonnés; hommes d'armes faisant la haie pour contenir une foule nombreuse qui assiste à ce spectacle. Derrière la reine Blanche, un cardinal et deux moines; à gauche, des hommes d'armes portant des lances et des bannières; dans le fond, défilent des cavaliers couverts d'armures.

Signé dans le bas, à droite : Ém. Wattier.

Carton de vitrail exécuté à la Manufacture de Sèvres pour la chapelle royale de Dreux, vers 1842.

Wattier.

Brongniart (Alexandre), administrateur de la Manufacture de porcelaine de Sèvres (1801 à 1847).

Toile. — H. 1^m. — L. 0^m,80. — Fig. gr. nat.

A mi-corps, debout, la tête nue, vue de trois quarts. Il est en costume de membre de l'Institut, recouvert d'un pardessus noir à collet rabattu; gilet rouge brun, décoration de commandeur de la Légion d'honneur au cou; la main gauche appuyée sur le coin d'une table.

Signé au milieu de la toile, à droite : Émile Wattier.

Don Émile Wattier.

WEYDINGER (Joseph-Léopold), peintre à la Manufacture de Sèvres [1].

Portrait de Jenner (Édouard), médecin anglais, inventeur de la vaccine.

Toile. — H. 0^m,22. — L. 0^m,17. — Grisaille.

Il est en buste, la tête nue, de trois quarts à gauche; vêtement verdâtre boutonné, gilet blanc rayé, cravate blanche.

[1] 1768 ÷ 18...

INCONNUS DE L'ÉCOLE FRANÇAISE.

XVIII^e SIÈCLE.

Le Triomphe d'Amphitrite.

Toile. — H. 1m,12. — L. 1m,45. — Fig. 0m,60.

La déesse, vue de trois quarts, assise sur une coquille traînée par un dauphin que monte un Amour, est soutenue par deux Néréides; à gauche, au premier plan, un Triton, vu de dos, soutient une Néréide, tenant dans ses mains des perles et du corail qu'elle présente à la déesse; à droite, un Triton vu de trois quarts, souffle dans une conque. Derrière la déesse, un Amour, debout sur la coquille, tient de la main gauche un flambeau allumé. Dans les airs, deux Amours déroulent une banderole soutenue dans le bas par une Néréide qui maintient la coquille.

La Naissance de Bacchus.

Toile. — H. 1m,12. — L. 1m,55. — Fig. 0m,67.

A gauche, une nymphe debout, vue de profil à droite; à ses pieds, quatre nymphes assises; à droite, deux autres nymphes dont l'une soutient Bacchus étendu sur une draperie blanche que maintient Mercure, lequel montre dans le haut un lit sur lequel est couchée la déesse; près du lit, une nymphe à genoux; au pied du lit, un paon; à côté, à gauche, sur un tertre, planté d'arbres, un satyre assis joue de la flûte; au deuxième plan, au bas de la composition, une table recouverte d'une draperie jaune sur laquelle sont posés des vases et des coupes remplies de fruits. Dans le fond, feuillages et ciel.

L'Enlèvement d'Europe.

Toile. — H. 1m,12. — L. 1m,45. — Fig. 0m,67.

La déesse est assise sur un taureau couché, vu de trois quarts; à gauche, une nymphe à genoux entoure le cou du taureau d'une guirlande de roses; une autre, debout, derrière l'animal, regarde la déesse; à droite, sept nymphes dans diverses attitudes. Au fond, feuillages, lac, montagnes et fabriques.

Vénus et Amours.

Toile. — H. 1m,12. — L. 1m,45. — Fig. 0m,65.

A gauche, la déesse, vue de trois quarts, se regarde dans un miroir qu'elle tient à la main; huit Amours dans diverses positions, à ses pieds, cherchent à arrêter un lièvre courant à gauche; au bas de la toile, carquois et flèches recouverts en partie par une étoffe jaune; au deuxième plan, grand bassin rond; au milieu, grande vasque, du centre de laquelle s'échappe un jet d'eau. Arbres à droite et à gauche; dans le fond, fabriques, terrain élevé et montagnes à l'horizon.

Ces quatre peintures, de la même main et formant pendants, furent sans doute commandées pour la décoration de dessus de porte; les deux angles supérieurs de la toile sont échancrés en quart de cercle.

Hercule et Omphale? [école de LEMOYNE ou de NATOIRE].

Toile. — H. 0m,43. — L. 0m,58. — Fig. 0m,19.

Au centre de la composition, Omphale, assise sur un riche canapé de bois doré, à fond bleu, s'entretient avec Hercule, deminu, couvert d'une draperie à mi-corps; derrière Omphale, deux suivantes, accoudées sur le bois du canapé, contemplent cette scène, ainsi que trois femmes accroupies à la gauche d'Hercule; une quenouille est aux pieds d'Omphale. Une riche colonnade intérieure à gauche se relie à deux piliers principaux, en haut desquels est attachée une draperie pourpre; au bas de la composition, à droite, fume l'encens d'une riche cassolette de métal, pendant que des Amours, se montrant les amants, déroulent, dans le haut du tableau, un rideau d'étoffe bleue, sur lequel sont peints des sujets mythologiques amoureux, entourés de couronnes de marguerites et de fleurs blanches.

Cette peinture est sans doute l'esquisse d'un tableau de grande dimension, ou peut-être d'un plafond.

Apollon et Midas [école de LEMOYNE ou de NATOIRE].

Toile. — H. 0m,52. — L. 0m,40. — Fig. 0m,37.

A la droite de la composition, Apollon appuie sa main sur une lyre; à ses côtés, un satyre et une nymphe regardent Midas qui, assis à gauche, cherche à cacher ses oreilles d'âne sous une couronne. Dans le haut de la composition, à gauche, Silène, couronné de pampres, est assis sur la verdure.

Nature morte.

Toile. — H. 0m,89. — L. 1m,15.

A l'intérieur de la cour d'une maison de campagne, sont rapprochées devant un bou-

quet d'arbres de nombreuses grappes de raisin, des pastèques, des pêches, dont quelques-unes jonchent le sol; au bas, à gauche, deux lapins, de grandeur naturelle, sont accroupis près d'un cochon d'Inde. A droite, un chien épagneul, à tête et oreilles brunes, robe blanche tachetée de brun, vu à mi-corps, semble s'élancer sur un autre cochon d'Inde. A droite, on aperçoit un pavillon.

Fleurs et fruits.

Toile. — H. 0m,90. — L. 0m,72.

Au centre de la composition, groupe de fleurs; lilas, tulipes, pensées, chrysanthèmes et feuillages dans un vase en verre; à droite, sur le marbre de la console, fraises dans un bol en porcelaine de Chine; à gauche, un lapin et une perdrix près d'une bouillotte en cuivre.

Fleurs et fruits [école de BAPTISTE].

Toile. — H. 1m,48. — L. 0m,69.

Sur un fond de paysage, au centre, un Terme de Priape, avec des cornes sur la tête, des oreilles de faune, la bouche lippue, le nez busqué, la barbe pointue; des grappes de raisin sont posées près de l'oreille droite; au cou, un ruban rose pend sur la poitrine, que cachent à demi des œillets et des roses; des tulipes, des lys, des boules de neige, des pivoines groupées à droite, forment masse et vont en déclinant vers la base du Terme.

Nature morte.

Toile. — H. 1m. — L. 1m,30.

Au centre de la composition, sur un tertre, groupe de gibier: lièvre, les pattes attachées; perdrix, poules d'eau, canards; à gauche, dans le bas, un fusil couché traverse la composition; du gibier et une gibecière sont à côté; plus loin, un chien aux aguets. Fond de paysage.

Fleurs.

Toile. — H. 1m,25. — L. 0m,94.

Au centre de la composition, un groupe de roses trémières; à droite, un arrosoir en cuivre rouge; à côté, un pot de fleurs renversé; partant du bas à gauche, une bêche, dont le manche traverse la composition. Dans le fond, à gauche, balustrade sur laquelle est posé un pot contenant une plante.

Fleurs et fruits.

Toile. — H. 0m,89. — L. 1m,17.

Sur le chapiteau d'une colonne à gauche, des raisins et des œillets se marient à des branches et à des feuilles de vigne; au-dessus, à gauche, des branches chargées de pêches. A droite, un groupe de poires se détachant sur un tronc d'arbre, au pied du fût d'une colonne.

Fruits.

Bois. — H. 1m,45. — L. 1m,12.

Sur une table en pierre traversant la composition, est posée une couronne de feuilles et de grappes de raisin qui forment cadre ovale pour une composition.

Fruits.

Toile. — H. 0m,72. — L. 0m,91.

Sur une table de pierre, au centre, sont posés des raisins noirs et blancs; au-devant, des figues avec leurs feuilles; à droite, des grenades; à gauche, des pêches et des poires. Un cep de vigne, à gauche, garni de feuilles de vigne et de grappes de raisins noirs et blancs, partant du bas de la composition, forme le fond de tableau.

L'Art du métal.

Toile. — H. 0m,64. — L. 0m,63.

Un bouclier ou un grand plat en cuivre doré; au centre, deux Amours forgent à coups de marteau sur une enclume une pièce de métal; dans la seconde division, des Amours jouent de divers instruments de musique; dans la troisième zone, personnages mythologiques; dans la quatrième, des Amours et des personnages champêtres forment enroulement autour de la pièce.

Projet de décoration d'un appartement de château royal

Papier. — H. 0m,32. — L. 0m,14.

Sept esquisses. La série de ces compositions paraît complète en sept panneaux de sujets variés. — 1° Dans le premier panneau, sont représentés une couronne royale, des casques, des aigles, des cornes d'abondance. — 2° Trois panneaux contiennent des attributs de chasse: chiens, cerfs, oiseaux de proie, faisans, gibier mort. — 3° Trois panneaux décorés de singeries dans la manière de GILLOT, sont composés d'ornements avec animaux, fleurs et fruits. L'une des trois compositions de cette série, d'une dimension plus grande que les deux autres, représente une charmille de jardin entourant un bassin sur lequel nagent des canards. Au haut de la charmille, sont deux singes; l'un jette des pommes aux volatiles, l'autre présente une pomme à un oiseau, qui sert de base à l'ornement du haut de la composition; un baldaquin formé de plumes de couleur, est placé au-dessus d'un médaillon antique en bronze entouré d'une couronne de fleurs.

ÉCOLES D'ITALIE.

ALLEGRI (Antonio), dit il Correggio [d'après].
L'Antiope.
Toile. — H.0m,47. — L.0m,33. — Fig.0m,30.

Signé dans le bas, à gauche : J. E. 1857.
Copie par Etex (Louis-Jules) du tableau conservé au Musée du Louvre (n° 20. Catal. du vicomte Both de Tauzia, édit. de 1883).

ÉCOLE FLAMANDE.

FYT (Jean).
Nature morte.
Toile. — H. 0m,80. — L. 0m,17.

Au centre de la composition, deux chiens épagneuls, un à tête noire et robe grise, l'autre à tête brune et robe blanche, veillent sur un groupe de gibier; une carnassière est posée sur un rocher. Un fusil traverse la composition dans toute la longueur; près du fusil, sont étendus un lièvre et des perdrix; à gauche, un sac à provisions entr'ouvert. Dans le fond, à gauche, un taillis; au dernier plan, tour crénelée, toits de maisons et clocher.

Signé sur le rocher : Joannes Fyt.

INCONNU DE L'ÉCOLE FLAMANDE.

Nature morte.
Toile. — H. 1m,09. — L. 0m,68.

Dans l'intérieur de la cour d'une riche habitation, s'étage du haut de la toile jusqu'au bas, un groupe de pêches, de raisins et de pastèques. A gauche, un jet d'eau fait face à la porte principale. La grande porte, surmontée d'un vase, laisse apercevoir une charmille d'arbres verts, à l'extrémité desquels se trouve un second jet d'eau.

Nature morte.
Toile. — H. 0m,67. — L. 0m,93.

Au centre de la composition, sur une table, est un grand bassin dans lequel de nombreuses pièces de gibier sont entassées; au-dessous, est un vase en porcelaine de Chine décoré en bleu; à droite, un geai, un canard et des sarcelles tués; à gauche, grand plat décoratif en cuivre repoussé et doré, orné de rinceaux et d'Amours; près du plat, un émouchet tué.

ÉCOLE HOLLANDAISE.

SPAENDONCK (Corneille van).
Fleurs.
Toile. — H. 0m,30. — L. 0m,23.

Bouquet de fleurs, composé de roses blanche et rose, impériale, iris, oreilles d'ours, pieds d'alouette et pavot.

Signé à droite : Corneille Wanspaendonck (sic).

§ II. *PEINTURES SUR PORCELAINE ET SUR FAIENCE.*

ÉCOLE FRANÇAISE.

ANDRÉ (Jules), peintre à la Manufacture de Sèvres[1].
Paysage. Vue d'Écosse. Comté d'Argyll.
Peinture sur porcelaine. — Diam. 1m. — Fig. 0m,13.

Au milieu d'un lac se dresse un ancien château fort; au premier plan à droite, deux bergers en costume écossais descendent un escalier rustique au haut duquel se trouvent d'anciennes constructions. A l'ombre d'un grand hêtre, les bergers conduisent trois chèvres sur les hauteurs boisées qui dominent le lac; à gauche, sur la colline faisant face, des voyageurs avec un cheval et un chien; au fond, vallons et collines; à l'horizon, hautes montagnes dans le brouillard.

DESPORTES (François) [d'après].
Nature morte.
Peinture sur porcelaine. — H. 0m,50. — L. 0m,40.

Copie par Castel (fin du dix-huitième siècle), peintre à la Manufacture de Sèvres.

A l'intérieur d'un parc, une rampe en

[1] 1807 † 1869.

marbre traverse la composition; elle est terminée à droite par une console formant volute en haut et en bas, ornée d'un mascaron et d'ornements en cuivre doré; un bas-relief en cuivre doré sur fond bleu, représentant une ronde de jeux d'enfants, paraît renfermé dans la moulure de cette rampe; un vase de marbre, posé sur la rampe, est traversé par une guirlande de fleurs partant de la gauche, et se continuant à droite; au-dessus de la console qui termine la rampe à droite, un perroquet est vu de profil. Un rideau de velours vert à franges d'or, partant de l'entablement de la rampe à gauche, descend sur les marches; à côté, un riche plateau en or décoré de frises d'enfants; puis, un bassin d'argent contenant des abricots; au devant, un groupe de gibier mort : lièvre, la tête tombante sur la contre-marche, faisan, perdrix rouge et cailles. A droite, au bas de la console terminant la rampe, un chat est attiré par le gibier que protége un chien blanc moucheté de noir, assis sur les marches de l'escalier, la tête tournée à droite vers le chat; au bas, à droite, plante à larges feuilles et à fleur jaune. A gauche, sur la première marche, une pastèque avec feuilles; à droite, caille étendue sur le dos. Un arbre derrière la rampe; à gauche et à droite, massifs de roses, ciel nuageux dans le fond et oiseaux qui voltigent.

Signé sur la contre-marche, au bas, à droite : F. CASTEL, 1786.

Cette peinture sur porcelaine est une copie, avec quelques variantes, du tableau de DESPORTES, décrit page 10.

DROLLING (MARTIN) père.

Dihl (Christophe), fabricant de porcelaine à Paris.

Peinture sur porcelaine. — H. 0m,60. — L. 0m,50. — Fig. gr. nat.

En buste, presque de face, les yeux tournés à droite; tête poudrée, habit vert olive; cravate et gilet en satin blanc.

Signé à gauche : DRÖLLING p. 1800.

GÉRARD (FRANÇOIS, baron) [d'après].

Entrée de Henri IV à Paris, le 22 mars 1594.

Peinture sur porcelaine. — H. 0m,55. — L. 1m. — Fig. 0m,25.

Copie par CONSTANTIN (ABRAHAM), peintre à la Manufacture de Sèvres [1], du tableau conservé au Musée du Louvre (n° 235. Catal. de Frédéric VILLOT, édition de 1884).

Signé sur une pierre, au bas, à gauche : A. CONSTANTIN. 1827.

GÉRARD [d'après].

Sainte Thérèse.

Peinture sur porcelaine. — H. 0m,73. — L. 0m,45. — Fig. 0m,40.

Copie par Mme DUCLUZEAU (MARIE-ADÉLAÏDE DURAND).

La sainte, vue de trois quarts, la tête de face, vêtue d'une robe brune, manteau blanc, guimpe blanche recouvrant la tête et tombant sur la poitrine, voile noir posé dessus, est agenouillée, les mains jointes, le bras droit appuyé sur le soubassement de la colonne.

Signé au bas, à gauche : Mme DUCLUZEAU, 1829, *d'après* GÉRARD.

La *Notice sur quelques-unes des pièces qui entrent dans l'Exposition des manufactures royales, faite au palais du Louvre, le 1er janvier 1830*, porte : « Copie du tableau original du baron GÉRARD, placé au-dessus de l'autel de l'hospice de Sainte-Thérèse, fondé par M. le vicomte et madame la vicomtesse de Chateaubriand, qui ont bien voulu permettre qu'on en fît cette copie. »

GÉRARD [d'après].

Psyché reçoit le premier baiser de l'Amour.

Peinture sur porcelaine. — H. 0m,56. — L. 0m,40. — Fig. 0m,41.

Copie par Mme JAQUOTOT (MARIE-VICTOIRE) du tableau conservé au Musée du Louvre (N° 236. Catal. de Frédéric VILLOT, édition de 1884).

Signé au bas, à gauche : VICTOIRE JAQUOTOT, 1824.

GIRODET DE ROUCY-TRIOSON (ANNE-LOUIS) [d'après].

Atala au tombeau.

Peinture sur porcelaine. — H. 0m,48. — L. 0m,63. — Fig. 0m,34.

Copie par Mme JAQUOTOT (MARIE-VICTOIRE) du tableau conservé au Musée du Louvre (n° 252. Catal. de Frédéric VILLOT, édition de 1884).

Signé au bas, à droite : VICTOIRE JAQUOTOT, *d'après* GIRODET. 1829.

[1] 1785 † 1851.

HERSENT (Louis) [d'après].
La reine Marie-Amélie de Bourbon.
Peinture sur porcelaine. — H. 0m,27. — L. 0m,22. — Fig. 19.
Copie par Mme DUCLUZEAU (MARIE-ADÉLAÏDE DURAND).

La Reine, assise dans un fauteuil, est vue de trois quarts et tournée à gauche; elle est représentée à mi-jambes, vêtue d'une robe de satin blanc à manches à gigots, que recouvre une guimpe en gaze garnie de dentelle, retenue à la taille par une ceinture à grande boucle; elle porte un chapeau rouge à plumes blanches, et tient de la main droite, un livre posé sur les genoux; la main gauche est appuyée sur le bras du fauteuil. Derrière, à droite, une colonne, à laquelle pendent des rideaux retenus par une embrasse à glands d'or. Dans le fond, à gauche, prairie et collines.

Signé au bas, à droite : ADÉL.dr. DUCLUZEAU, 1832, *d'après* HERSENT.

JAQUOTOT (MARIE-VICTOIRE).
Portrait de Jean Bart.
Peinture sur porcelaine. — H. 0m,38. — L. 0m,28. — Fig. en buste de 0m,30.

Il est représenté tête nue et de trois quarts, tourné à droite; gilet brun montant boutonné, à col droit, vêtement brun à boutons ornés et boutonnières de passementerie.

On lit cette inscription dans le haut de la plaque, à droite et à gauche :
JEAN BART, CHEF D'ESCADRE.
Signé à gauche, à la hauteur de l'épaule:
VICTOIRE JAQUOTOT, 1836.

La *Notice sur quelques-unes des pièces qui entrent dans l'Exposition des manufactures royales, faite au palais du Louvre le 1er mai 1838,* porte : « Copie réduite d'un portrait de Jean Bart, d'après un beau portrait à l'huile faisant partie du cabinet de madame JAQUOTOT. »

ISABEY (JEAN-BAPTISTE).
Avant-projet de la Table dite des Maréchaux.
Peinture sur porcelaine. — H. 0m,28. — L. 0m,22. — Fig. 0m,07.

Joachim Murat, maréchal de France, en buste, de trois quarts, est vu de profil à droite; il porte le grand costume de cour, habit bleu à haut collet orné de broderies d'or, manteau bleu doublé de satin blanc rejeté en arrière; toque bleue avec panache blanc, le bourdaloue brodé d'or, longue cravate blanche à dentelle brodée tombant sur la poitrine. Le portrait est renfermé dans un médaillon, entouré de rinceaux d'où s'élancent des feuillages de chêne formant encadrement, le tout circonscrit dans une ornementation en or mat et bruni à l'effet, sur laquelle se détache en gros caractère le mot : *Austerlitz*.

Le livret du Salon de 1812 contient sous le n° 501 la notice suivante :

« ISABEY, dessinateur du cabinet de S. M. l'Empereur et Roi, rue des Trois-Frères. — Une table d'après le dessin de PERCIER. Elle représente, au centre, S. M. l'Empereur, entouré des portraits des maréchaux de l'Empire et généraux commandant les divisions de la Grande Armée, pendant la campagne de 1805. »

Par ordre de Louis XVIII en 1816, la Table des Maréchaux fut enlevée des Tuileries et cédée à un amateur en échange de bronzes antiques; elle a passé depuis lors dans diverses collections. Paul de Saint-Victor, avant qu'elle fût vendue aux enchères, la décrivait ainsi dans un article du *Moniteur universel* du 2 avril 1877 : « On remarquera surtout dans cette collection, disait-il, une pièce qui a l'importance d'un petit monument d'histoire, la *Table des Maréchaux de France*, commandée par Napoléon Ier à ISABEY, et exécutée par l'artiste sur plaque en porcelaine de Sèvres. Elle est montée sur une colonne dorée, enrichie d'ornements et de bas-reliefs. Au centre, l'Empereur siège sur son trône, en grand costume impérial, le sceptre à la main : tout autour, comme des satellites évoluant autour d'un astre central, figurent les portraits des treize maréchaux peints en médaillons... L'exécution est d'un beau goût et d'une finesse rare; mais l'importance historique l'emporte ici sur le mérite du travail. Imaginez, par impossible, qu'on retrouve la Table ronde légendaire de Charlemagne, historiée de figures et de blasons de ses douze pairs. Quel événement dans le monde des arts ! Quel concours de curiosités et de convoitises ! Dans deux ou trois siècles d'ici, la *Table des Maréchaux de France*, recueillie sans doute par un grand musée, aura la même renommée et la même valeur. »

LE GUAY (ÉTIENNE-CHARLES) [1].
Dihl (Christophe), fabricant de porcelaine à Paris.
Peinture sur porcelaine. — H. 0m,45. — L. 0m,36. — Fig. 0m,37.

De trois quarts, à gauche, assis à un bureau en acajou, dans un fauteuil à étoffe de

[1] 1762 † 1840.

soie, la main appuyée sur le genou gauche, Dihl est habillé d'une redingote olive qui laisse voir un gilet de soie rayée de jaune ; culotte courte couleur cannelle, bas rayés de bleu ; haute cravate de satin blanc, perruque poudrée.

Le fabricant échantillonne des couleurs sur une plaque de porcelaine. Sur la tablette supérieure des casiers du bureau, figure d'enfant nu en biscuit de porcelaine ; près de cette figure est un vase en porcelaine à fond marbré avec une ronde de figures peintes en noir sur fond bleu, et une tasse à fond jaune de forme grecque à anses élevées ; dans les rayons inférieurs, bocaux de couleurs, d'essences, etc. Sous le bureau, un chien danois accroupi.

Signé sur le côté gauche du bureau :
E. C. LE GUAY 1797.
Inscription sur la traverse de gauche de la table du bureau : M^{me} DE DIHL ET GUERHARD.

POUSSIN (NICOLAS) [d'après].
Diogène jetant son écuelle. Paysage.
Peinture sur porcelaine. — H. 0^m,70. — L. 1^m. — Fig. 0^m,16.

Copie par LANGLACÉ (JEAN-BAPTISTE-GABRIEL), peintre à la Manufacture de Sèvres[1], du tableau conservé au Musée du Louvre (n° 453. Catal. de Frédéric VILLOT, édition de 1884).

REGNAULT (HENRI-GEORGES-ALEXANDRE) [d'après].
Riocreux (Denis-Désiré), conservateur du Musée céramique de Sèvres. — Peinture sur faïence. — H. 0^m,55. — L. 0^m,50. — Fig. gr. nat.

Par madame LOUIS ROBERT (née ÉGLÉE RIOCREUX),

A mi-corps, de trois quarts à gauche, la tête légèrement tournée à droite ; il est vêtu d'une redingote noire boutonnée, porte une cravate noire et le ruban rouge à la boutonnière ; il tient de la main droite un verre de Venise.

Signé en travers, à droite : E. ROBERT, *d'après* HENRI REGNAULT. 1877.

[1] 1786 † 1864.

WATTEAU (ANTOINE) [d'après].
L'Embarquement pour l'île de Cythère.
Peinture sur porcelaine. — H. 0^m,67. — L. 0^m,87. — Fig. 0^m,15.

Interprétation par M. SCHILT (ABEL) du tableau d'ANTOINE WATTEAU, conservé au musée du Louvre (n° 649. Catal. de Frédéric VILLOT, édition de 1884).

A droite, près de grands arbres touffus, un terme de Vénus, tenant dans ses bras un carquois que cherchent à lui prendre des Amours qui l'entourent. Sur le devant du fût sur lequel pose Vénus, une tête de satyre ; à côté, sont suspendus un bouclier, un casque et un sabre de Mars ; au bas, une lyre et des cahiers de musique posés sur un banc. Au pied, une jeune femme assise est tenue dans les bras d'un jeune homme ; des Amours les enchaînent par une guirlande de roses ; à côté de ce groupe, bourdon posé à terre sur un manteau ; plus à gauche, jeune homme à genoux près d'une femme assise, la tête baissée, un éventail à la main ; de l'autre côté, un Amour, assis sur une étoffe de soie, tire la jeune femme par son manteau. Près d'un taillis, une jeune femme apporte dans son tablier des roses à un jeune homme. Vers le milieu de la composition, un homme debout essaye de relever, en la prenant par les deux mains, une femme vue de dos, assise par terre. Plus à gauche, un pèlerin entraîne une pèlerine, dont il tient la taille, et qui se retourne vers le groupe précédent ; un petit chien les accompagne. Au-dessous de l'éminence où sont placés ces personnages, à gauche, divers groupes d'hommes et de femmes se dirigent vers une barque dorée ; de nombreux Amours voltigent dans les airs ; d'autres grimpent au mât de la barque et se suspendent aux cordages.

Signé dans le bas, à gauche : ABEL SCHILT, *Sèvres* 1872. *D'après* WATTEAU.

Les principaux motifs du tableau du Louvre ont été conservés, mais l'artiste, pour équilibrer sa composition qu'il était tenu de renfermer dans un cadre plus étroit et plus allongé que celle de WATTEAU, a ajouté divers groupes d'après les gravures du maître.

ÉCOLES D'ITALIE.

CARRACCI (Annibale) [d'après].
Le Sommeil de l'Enfant Jésus, dit le Silence du Carrache.
Peinture sur porcelaine. — H. 0m,38. — L. 0m,47. — Demi-fig. de 0m,35.

Copie par Ducluzeau (Mme Marie-Adélaïde Durand) du tableau conservé au Musée du Louvre (n° 120. Catal. du vicomte Both de Tauzia, édition de 1883).

Signé au bas, à droite : Adel.de Ducluzeau, 1831, *d'après* Annibal Carrache.

MAZZOLA (Francesco), dit il Parmigianino (d'après).
Sainte Famille.
Peinture sur porcelaine. — H. 0m,42. — L. 0m,34. — Fig. 0m,24.

Copie par Schilt (François-Philippe-Abel), peintre à la Manufacture de Sèvres[1], du tableau conservé au Musée du Louvre (n° 262. Catal. du vicomte Both de Tauzia, édition de 1883).

SANTI (Raffaello), dit Raphael Sanzio [d'après].
L'École d'Athènes.
Peinture sur porcelaine. — H. 0m,76. — L. 0m,95. — Fig. 0m,20.

La *Notice sur quelques-unes des pièces qui entrent dans l'Exposition des manufactures royales faite au palais du Louvre le 1er mai 1835,* porte :

« Copie par Constantin (Abraham) du tableau peint à fresque, au Vatican, par Raphael, et connu sous le nom de *l'École d'Athènes.*

« Cette copie a été faite à Rome, d'après l'original, par M. Constantin, en 1833, et cuite à trois feux à Sèvres. »

Santi [d'après].
La Messe de Bolsena.
Peinture sur porcelaine. — H. 0m,63. — L. 0m,80. — Fig. 0m,17.

La *Notice sur quelques-unes des pièces qui entrent dans l'Exposition des manufactures royales faite au palais du Louvre le 1er mai 1835,* porte :

« Copie par Constantin (Abraham) du tableau peint à fresque, au Vatican, par Raphael, et connu sous le nom du *Miracle de la messe de Bolsena.*

« Cette copie a été faite à Rome, d'après la fresque elle-même, par M. Constantin, en 1833. »

Santi [d'après].
Délivrance de saint Pierre.
Peinture sur porcelaine. — Plaque cintrée. — H. 0m,76. — L. 0m,56. — Fig. 0m,17.

La *Notice sur quelques-unes des pièces qui entrent dans l'Exposition des manufactures royales faite au palais du Louvre au 1er mai 1842,* porte :

« Copie par Constantin (Abraham) de la *Délivrance de saint Pierre,* fresque de Raphael dans le Vatican, faite à Rome par M. Constantin.

« Ce tableau avait, pour être copié sur porcelaine, le double intérêt du maître célèbre qui l'a peint et de la circonstance dans laquelle il fut fait. Léon X, étant cardinal, fut envoyé légat à Ravenne par Jules II. Il fut fait prisonnier à la bataille de ce nom, en avril 1512. Après s'être échappé, il fut repris et enfin rendu définitivement à la liberté par l'intervention du maréchal Trivulce, et ensuite élu pape.

« Cette délivrance, suivie d'une intronisation, fut regardée comme un miracle. Raphael voulut, dit-on, faire allusion sur ce tableau à cette délivrance d'un successeur de saint Pierre. On considère l'ange qui brise les fers dans la prison, et qui conduit saint Pierre avec un air de fierté, comme rappelant le noble guerrier auquel le jeune cardinal dut sa délivrance.

« C'est le premier tableau que Raphael peignit après la mort de Jules II. »

Santi [d'après].
La Vierge et l'Enfant Jésus.
Peinture sur porcelaine. — H. 0m,80. — L. 0m,60. — Fig. 0m,75.

Copie par Constantin (Abraham).

La Vierge, debout, de face, porte l'Enfant Jésus sur le bras gauche et le soutient du bras droit ; l'Enfant Jésus pose la main gauche sur l'épaule gauche de la Vierge et la droite sur la poitrine. La Vierge, vêtue d'une robe rouge, voile blanc sur la tête, sur lequel est posé un manteau bleu doublé de vert ; l'Enfant Jésus nu, ceinture blanche autour du corps.

Signé au bas, à droite : A. Constantin 1824.

[1] 1820.

La *Notice sur quelques-unes des pièces qui entrent dans l'Exposition des manufactures royales, faite au Musée royal le 1ᵉʳ janvier 1825*, porte :

« Copie du tableau de RAPHAEL, dit *la Madone du Grand-Duc*, faite à Florence sur l'original par M. CONSTANTIN.

« *Nota*. — Ce tableau précieux de RAPHAEL est peu connu, malgré le mérite remarquable qu'il possède, parce qu'il n'a jamais quitté les appartements intérieurs du grand-duc Ferdinand. Ce prince l'emportait même avec lui dans ses voyages; c'est par une faveur spéciale pour la Manufacture du Roi de France et pour l'artiste qui y est attaché, que S. A. I. avait permis à M. CONSTANTIN de le copier sur porcelaine. »

SANTI [d'après].
La Vierge au livre.
Peinture sur porcelaine. — H. 0ᵐ,20. — L. 0ᵐ,20. — Fig. 0ᵐ,15.

Copie par CONSTANTIN (ABRAHAM).

Dans un médaillon, la Vierge, vue de trois quarts, la tête tournée vers la gauche et nimbée, porte l'Enfant Jésus nu, qui jette les yeux sur un livre de prières que la Vierge tient ouvert de la main droite; elle est vêtue d'une robe rouge à ceinture dorée et d'un manteau bleu qui s'ajuste sur la tête.

Au premier plan, une berge de verdure bordant un cours d'eau que traversent deux hommes dans un bateau; au second plan, versants autour d'un lac avec quelques arbres; petite construction à droite; au fond, à gauche et à droite, collines et montagnes. Cette composition est entourée de quatre ornements dans le goût italien en camaïeu brun rouge sur fond noir.

Signé au revers : A. CONSTANTIN. 1846.

SANTI [d'après].
Portrait d'une Improvisatrice connue sous le nom de la Fornarina.
Peinture sur porcelaine. — H. 0ᵐ,60. — L. 48. — Fig. 0ᵐ,49.

Copie par CONSTANTIN (ABRAHAM) du portrait de RAPHAEL, faisant partie du Musée des *Offices*, à Florence.

En buste, de trois quarts, la tête penchée à droite, cheveux châtains nattés sur les côtés, elle porte sur le haut de la tête une guirlande de feuillages; elle est vêtue d'un corsage bleu à épaulettes sur la chemise, au haut de laquelle se trouve une ganse en passementerie; la main droite tient la fourrure qui recouvre l'épaule gauche.

Signé à gauche, à hauteur de l'épaule : A. CONSTANTIN.

SANTI [d'après].
La Vierge au voile.
Peinture sur porcelaine. — H. 0ᵐ,66. — L. 0ᵐ,48. — Fig. 0ᵐ,60.

Copie par Mᵐᵉ DUCLUZEAU (MARIE-ADÉLAÏDE DURAND) du tableau conservé au Musée du Louvre (n° 363. Catal. du vicomte BOTH DE TAUZIA, édition de 1883).

Signé à droite : ADÉLAÏDE DUCLUZEAU, 1848, *d'après* RAPHAEL.

SANTI [d'après].
Sainte Cécile.
Peinture sur porcelaine. — H. 0ᵐ,80. — — L. 0ᵐ,51. — Fig. 0ᵐ,50.

Au centre de la composition, sainte Cécile, de face, la tête penchée à gauche, les yeux levés en l'air, tient dans les mains un frétel; à ses pieds sont posés divers instruments de musique; à sa droite, saint Paul, vêtu d'une robe verte recouverte d'un manteau rouge, tient de la main gauche une épée par la poignée, la pointe posée à terre; à gauche, saint Augustin tient une crosse de la main droite; à côté de lui, une femme porte une aiguière. Dans le fond, paysage et maisons. Au haut de la composition, concert de chérubins sur des nuages.

La *Notice sur quelques-unes des pièces qui entrent dans l'Exposition des manufactures royales, faite au palais du Louvre le 1ᵉʳ mai 1840*, porte :

« Copie réduite au tiers de la Sainte Cécile de RAPHAEL, du Musée de Bologne, faite dans cette ville, par madame veuve JAQUOTOT. »

SANTI [d'après].
Portrait de Raphaël.
Peinture sur porcelaine. — H. 0ᵐ,50. — L. 0ᵐ,39. — Fig. pet. nat.

Copie par Mᵐᵉ JAQUOTOT (MARIE-VICTOIRE).

Il est en buste, tourné de trois quarts à droite, vêtement noir, petit col blanc, cheveux blonds, toque noire.

Signé à droite : VICTOIRE JAQUOTOT. Florence 1840.

La *Notice sur quelques-unes des pièces qui entrent dans l'Exposition des manufactures royales, faite au palais du Louvre, le 1ᵉʳ mai 1840*, porte :

MANUFACTURE DE SÈVRES.

« Copie réduite du portrait de RAPHAEL, fait par ce maître, et qui fait partie de la galerie de Florence. »

SANTI [d'après].
Portrait du pape Jules II.
Peinture sur porcelaine — H. 0m,44. — L. 0m,34. — Fig. 0m,37.
Copie par M^{me} JAQUOTOT (MARIE-VICTOIRE).
Le Pape, assis dans un fauteuil, est posé de trois quarts à droite, et vu jusqu'à mi-jambes; il porte la soutane blanche, le camail de pourpre et la calotte de même couleur; il tient de la main droite un mouchoir blanc; la main gauche est appuyée sur le bras du fauteuil.
Signé au milieu, à droite : VICTOIRE JAQUOTOT. Florence, 1840.
La *Notice sur quelques-unes des pièces qui entrent dans l'Exposition des manufactures royales, faite au palais du Louvre, au 1^{er} mai 1842*, porte :
« Copie du portrait du pape Jules II, de RAPHAEL, faisant partie du Musée de Florence. »

SANTI [d'après].
Portrait de Jeanne d'Aragon, femme du prince Ascanio Colonna, connétable du royaume de Naples.
Peinture sur porcelaine. — H. 0m,36. — L. 0m,28. — Fig. en buste de 0m,25.
Copie réduite du portrait de Jeanne d'Aragon, de RAPHAEL, par M^{me} JAQUOTOT (MARIE-VICTOIRE).
Cette peinture présente quelques variantes avec celle du Musée du Louvre (n° 373. Catal. du vicomte Both de Tauzia, édition de 1883).

VECELLI (TIZIANO), dit LE TITIEN.
Alphonse de Ferrare et Laura de' Dianti.
Peinture sur porcelaine. — H. 0m,91. — L. 0m,81. — Fig. gr. nat.
Copie par BÉRANGER (ANTOINE) du tableau conservé au Musée du Louvre (n° 452. Catal. du vicomte Both de Tauzia, édition de 1883).
Signé dans le bas, à gauche : D'après LE TITIEN. — BÉRANGER *pinx*. 1834.

ÉCOLE ALLEMANDE.

CALCAR (GIOVANNI) ou JOHAN STEPHAN VON CALCKER [d'après].
Portrait de jeune homme.
Peinture sur porcelaine. — H. 1m,11. — L. 0m,88. — Fig. 0m,95.
Copie par M^{me} DUCLUZEAU (MARIE-ADÉLAÏDE DURAND), peintre à la Manufacture de Sèvres[1], du tableau conservé au Musée du Louvre (n° 88. Catal. du vicomte Both de Tauzia, édition de 1883).
Signé à gauche : ADÉL^{de} DUCLUZEAU, 1842, *d'après le* TINTORET[2].

ÉCOLE FLAMANDE.

DYCK (ANTON VAN) [d'après].
Portrait en pied d'un homme et de sa fille.
Peinture sur porcelaine. — H. 0m,60. — L. 0m,50.
Copie par M^{me} JAQUOTOT (MARIE-VICTOIRE), peintre à la Manufacture de Sèvres[1], du tableau conservé au Musée du Louvre (n° 148. Catal. de Frédéric VILLOT, édition de 1884).
Signé à gauche : VICTOIRE JAQUOTOT 1826, *d'après* VANDYCK.
La *Notice sur quelques-unes des pièces qui entrent dans l'Exposition des manufactures royales, faite au Musée royal le 1^{er} janvier 1827*, porte : « Copie d'une tête de VAN DYCK, tirée du tableau de ce maître, faisant partie du Musée royal et désignée sous le n° 417 du catalogue de 1825, sous le titre de : *Portrait en pied d'un homme et de sa fille*, par madame JAQUOTOT. La tête est exactement de la même grandeur que celle de l'original. »

DYCK [d'après VAN].
Portrait de Charles I^{er}, roi d'Angleterre.
Peinture sur porcelaine. — H. 0m,75. — L. 0m,61. — Fig. 9m,50.
Copie par M^{me} LAURENT (PAULINE), peintre à la Manufacture de Sèvres[3], du tableau conservé au Musée du Louvre (n° 142. Catal. de Frédéric VILLOT, édition de 1884).
Signé : P^{le} LAURENT. 1841. A. VAN DICK F.

[1] 1772 † 1855
[1] 1789 † 1849.
[2] En 1842, on attribuait au TINTORET ce portrait peint par CALCAR.
[3] 1805 † 1860.

Dyck [d'après Van].
Portrait de Van Dyck.

Peinture sur porcelaine, de forme ovale. — H. 0m,70. — L. 0m,50. — Buste. — Fig. gr. nat.

Copie par Mme Ducluzeau (Marie-Adélaïde Durand) du tableau conservé au Musée du Louvre (n° 152. Catal. de Frédéric Villot, édition de 1884).

Signé à gauche : Adél.de Ducluzeau, 1834, *d'après* Van Dyck.

RUBENS (Pierre-Paul.) [d'après].
Portrait de J. Richardot.

Peinture sur porcelaine. — H. 0m,60. — L. 0m,50.

Copie par Béranger (Antoine).

Signé à droite, à hauteur de l'épaule : Béranger, 1826, *d'après* Rubens.

La *Notice sur quelques-unes des pièces qui entrent dans l'Exposition des manufactures royales, faite au Musée royal le 1er janvier 1827,* attribue à Rubens ce portrait de Jean Grusset Richardot, président du conseil privé des Pays-Bas. Le Catalogue du Musée du Louvre (n° 150, édition de 1884) attribue le portrait à Van Dyck; des recherches nouvelles semblent prouver que cette peinture doit être restituée à Rubens.

ÉCOLE HOLLANDAISE.

DOV (Gérard) [d'après].
La Lecture de la Bible.

Peinture sur porcelaine. — H. 0m,50. — L. 0m,41. — Fig. 0m,19.

Copie par Mlle Tréverret (P. de) du tableau conservé au Musée du Louvre (n° 129). Catal. de Frédéric Villot, édition de 1884).

Signé dans le bas, à droite : P. de Tréverret, 1839, *d'après* Gérard Dow.

HUYSUM (Jan Van) [d'après].
Fleurs et fruits.

Peinture sur porcelaine. — H. 0m,76. — L. 0m,60.

Copie par Jacobber, peintre de fleurs à la Manufacture de Sèvres, du tableau conservé au Musée du Louvre (n° 238. Catal. Frédéric Villot, édition de 1884).

Signé à gauche : Jacobber, *d'après* Van Huysum, Sèvres, 1832.

JARDIN ou JARDYN (Karel du) [d'après].
Paysage et animaux.

Peinture sur porcelaine. — H. 0m,82. — L. 1m. — Fig. 0m,11.

Copie par Robert (Jean-François), peintre de paysages à la Manufacture de Sèvres[1], du tableau conservé au Musée du Louvre (n° 249. Catal. de Frédéric Villot, édition de 1884).

Signé au bas, à gauche : Robert, 1826, *d'après* Carle Dujardin.

SPAENDONCK (Gérard van) [d'après].
Fleurs et fruits.

Peinture sur porcelaine. — H. 1m,20. — L. 0m,90.

Signé sur le devant de la table : Jacobber, *d'après* Van Spaendonck. *Sèvres* 1837.

Copie du tableau conservé au Musée du Louvre (n° 497. Catal. de Frédéric Villot, édition de 1884).

ÉCOLE ANGLAISE.

LAWRENCE (Thomas) [d'après].
Le duc d'Angoulême (S. A. R. Louis-Antoine Bourbon).

Peinture sur porcelaine, de forme ovale. — H. 0m,31. — L. 0m,28.

Copie par Béranger (Antoine), peintre de figures à la Manufacture de Sèvres[1].

En buste; vu de trois quarts, il regarde à droite, il est en costume de général, épaulettes d'argent, croix sur la poitrine, uniforme à collet rouge, cravate noire; les cheveux et les favoris châtains commencent à grisonner.

Signé au revers : Béranger, *d'après* Lawrence, 1827.

[1] 1785 † 1867.

[1] 1778 † 1869.

DESSINS, AQUARELLES, GOUACHES.
ÉCOLE FRANÇAISE.

ALAUX (Jean), dit le Romain.

*La cour de François I*er*.*

Aquarelle. — H. 0m,47. — L. 0m,19. — Fig. 0m,09.

Au centre, dans un encadrement formé par des arabesques alternées avec des médaillons, et ayant à sa base une frise de cariatides et d'enfants, une femme de la Cour, debout, de profil à droite, un manuscrit à la main, en donne lecture à François Ier. Le Roi est assis dans un fauteuil, la Reine est à sa droite; tous deux sont entourés des hauts personnages; à gauche, sont un moine et un page. Le haut de cette composition représente François Ier, en buste, de trois quarts à gauche, coiffé d'une toque noire à plumes blanches. Ce portrait est dans un cartouche orné, flanqué à droite et à gauche par deux chevaliers à cheval recouverts d'armures, oriflammes en main. Le cartel de dessous, entouré par des ornements et des écussons, représente un tournoi de chevaliers, auquel préside François Ier, assis sur un trône, entouré des dignitaires de sa Cour.

Projet de vitrail pour le Louvre.

On lit en marge au crayon, de la main de Brongniart, administrateur de la Manufacture de Sèvres : *Sujets retirés.*

ASSELIN (Charles-Éloi), peintre de figures à la Manufacture de Sèvres [1].

Fête de nuit dans le parc de la Manufacture de Sèvres, en mémoire de la décoration accordée au directeur Regnier.

Gouache. — H. 0m,62. — L. 0m,90. — Fig. 0m,07.

Du centre d'un grand bassin s'élève une colonne triomphale portant en haut, dans une couronne de feuillages, le chiffre A. R.; au sommet de la colonne, une torche enflammée; au-dessous, trompette et feuilles de laurier.

Le soubassement de la colonne porte :

<div style="text-align:center">

CE NOM COURONNÉ
PAR LA GLOIRE
ÉTAIT GRAVÉ DANS
TOUS LES COEURS.

</div>

De nombreuses lanternes de couleur, attachées aux arbres autour du bassin, éclairent la scène. A droite s'avance Le Riche, chef de l'atelier de sculpture, donnant des ordres à un Suisse; à sa gauche, Caton, chef de l'atelier de peinture; plus loin, Regnier, directeur de la Manufacture, qui vient d'être décoré par le Roi du cordon de Saint-Michel; à sa droite, madame Regnier. En face du directeur, Asselin, peintre à la Manufacture, lui présente le plan de la fête; derrière le directeur s'avance Hettlinger, contrôleur de l'établissement, donnant le bras à mademoiselle Regnier, fille du directeur; à la suite de ce groupe, foule d'hommes et de femmes; sur le premier plan, à droite, fanfare organisée par le personnel de la Manufacture, en costume militaire.

A droite, nombre de femmes, d'hommes et d'enfants; des deux côtés du bassin, formant un triangle coupé, se pressent, à droite, des dames assises sur des canapés et des chaises; à gauche, des ouvriers qui mettent la dernière main à un mât de verdure sur lequel se trouve répété le chiffre A. R. De grands arbres et les taillis forment le cadre de cette scène champêtre.

Signé à gauche dans la partie inférieure : Cle Ei Asselin *invenit et fecit.* 1788.

Le bassin, les grands arbres et les taillis existent encore sa hauteur du parc de l'ancienne Manufacture de Sèvres.

Asselin.

Exposition de la Manufacture nationale de Sèvres au Champ de Mars en l'an VI (1798).

Aquarelle. — H. 0m,21. — L. 0m,49.

Sur une longue table, ainsi que sur des socles et des colonnes, sont exposés les principaux vases et figurines en biscuit, exécutés à la Manufacture de 1795 à 1798.

A droite est écrit : dessin de M. Asselin, chef des ateliers de peinture.

En tête du dessin, est cette inscription : *Disposition générale des porcelaines de la Manufacture nationale de Sèvres à l'Exposition des produits de l'industrie nationale, faite pour la première fois au Champ de Mars pendant la durée des jours complémentaires de l'an VI (1798).* Arcades, nos 56-77.

[1] 1742 † 1803.

On a, grâce à cette aquarelle, un aperçu des formes des vases de la Manufacture de Sèvres pendant les dernières années du dix-huitième siècle.

BERANGER (ANTOINE), peintre de figures à la Manufacture de Sèvres[1].

La Peinture sur porcelaine.

Aquarelle. — H. 0m,21. — L. 0m,24. — Fig. 0m,15.

Au centre, une femme vêtue d'une robe à la romaine qui laisse ses bras et son cou nus, les cheveux retenus par une coiffure de la même époque, est assise sur une chaise antique. Elle est occupée à peindre les figures d'un vase posé à droite; de la main gauche, elle tient une palette et des pinceaux. Entre la femme et le vase, se profile un haut trépied sur le plateau duquel est une lampe de forme archaïque; contre le socle du vase sont appuyées des esquisses peintes, et sur une table ronde, à droite, est posée la boîte à couleurs, ainsi que de grandes feuilles déroulées de papier à dessin.

BERGERET (PIERRE-NOLASQUE).

Campagnes de l'Empire.

Aquarelles. — H. 0m,43. — L. 1m,02. — Fig. 0m,34.

N° 1. — *Levée du Camp de Boulogne.*

Au centre de la composition, l'Empereur, de profil à gauche, ayant derrière lui deux figurines en bronze, symboles de la Victoire, qui posent sur sa tête une couronne de laurier, tire l'épée de son fourreau et la dresse du côté des aigles et des étendards que portent triomphalement des militaires de diverses armes; sur l'un des étendards est écrit : *Camp de Boulogne.* Du côté gauche, des militaires abaissent leurs épées devant le Souverain; des trompettes sonnent aux drapeaux que portent d'autres soldats.

Signé en bas, au milieu : BERGERET *inv. et fecit.* 1806.

Ce dessin et les suivants sont coloriés en camaïeu jaune, avec de légers rehauts de blanc sur fond rouge Pompéi.

N° 2. — *Prise d'Ulm.*

Au centre, l'Empereur, à cheval, de profil à droite, reçoit les épées que les généraux autrichiens lui présentent. A côté de Napoléon, un officier à cheval tend la main vers des épées qu'apportent des soldats autrichiens.

A gauche, des soldats français dont l'un porte l'aigle.

Signé dans le bas, à gauche : BERGERET *inv. F.*

N° 3. — *Prise de Vienne.*

Au centre, pont de bois que traverse un régiment de chasseurs montés sur des chevaux au galop, se dirigeant vers une porte sur laquelle est écrit : *Vienne.*

Signé dans le bas, à gauche : BERGERET *inv. f.*

N° 4. — *Entrée à Vienne.*

Au centre l'Empereur, à cheval, de profil à gauche, reçoit les clefs de la ville que lui offre un fonctionnaire municipal, entouré de citoyens parmi lesquels les uns s'inclinent, d'autres battent des mains ou lèvent leurs chapeaux en l'air. A droite, des généraux à cheval sont groupés derrière l'Empereur.

Signé dans le bas, à gauche : P. BERGERET *inv. f.*

N° 5. — *Bataille d'Austerlitz.*

Au centre, un général autrichien, renversé sur son cheval abattu, est suivi de soldats qui essuient le feu des grenadiers français placés à droite.

Signé dans le bas, à gauche : P. BERGERET *inv. f.*

N° 6. — *Suite de la bataille d'Austerlitz.*

A droite, des soldats autrichiens, l'arme abaissée; l'un d'eux, le bras en écharpe, suit un général français chargé de dépouilles, pendant que son escorte porte des étendards pris sur l'ennemi.

Signé dans le bas, à gauche : P. BERG. *f.*

Cette série de compositions a dû servir en 1806 ou en 1807 pour l'ornement de la cerce de vases commémoratifs. Une seconde série des mêmes aquarelles, tachées plus librement avec d'autres colorations, semblerait indiquer que la peinture de ces vases a pu être traitée en imitation de camées, veinés de brun, bleu et blanc.

BERGERET.

Bataille d'Austerlitz.

Aquarelle dans le style antique.—H. 0m,31. — L. 0m,52. — Fig. 0m,19.

Au centre, l'Empereur, nu, un manteau sur l'épaule droite, flottant derrière le dos, est monté sur un char attelé de trois chevaux que conduit une femme; de la main

[1] 1785 † 1867.

droite, l'Empereur tient un rameau d'olivier ; de la main gauche, une épée. Au-dessus du char une figure ailée déchaîne la foudre sur le fond noir ; elle tient de la main gauche un *clipeus* ou grand bouclier sur lequel est écrit : *Bataille des trois Empereurs;* au-dessous de cette figure, un aigle, les ailes éployées, tient dans ses serres un oiseau de proie. Sous le poitrail des chevaux sont affaissées deux figures de Fleuves à longue barbe; à droite, au premier plan, des figures symbolisent les villes de *Vienne*, *Ulm*, etc., et versent des pleurs en présentant les clefs de leurs portes au conquérant; à côté d'elles, des soldats portant des étendards avec les aigles prussiennes, autrichiennes et russes, détournent la tête et s'enfuient pleins de terreur. A gauche, derrière le char, deux figures ailées ; l'une porte des faisceaux d'étendards et de lances, l'autre un grand bouclier sur lequel est écrit : *Veni, vidi, vici;* elle tient une torche enflammée renversée vers un monstre qui se débat, expirant dans les convulsions, la queue broyée par les roues du char triomphal.

Signé à la base du char, en gros caractères : P. BERGERET *inv. F.* 1806.

La composition, à figures rouges sur fond noir, vise à l'imitation des vases grecs.

Le vase, H. 1ᵐ,33 — L. 1ᵐ,55, appartient aux collections du Mobilier national ; il a figuré à l'Exposition de l'Union centrale des Arts décoratifs en 1884, et une description en a été donnée au n° 357 du catalogue.

BOIZOT (LOUIS-SIMON).

Figures allégoriques républicaines.

Aquarelles de forme ronde. — H. 0ᵐ,08. — L. 0ᵐ,08. — Fig. 0ᵐ,06.

1° *L'Équité républicaine.* — Le torse nu, les jambes enveloppées d'une draperie, à demi assise sur un bloc de pierre, l'Équité tient de la main gauche une longue règle autour de laquelle s'enroule un ruban avec l'inscription : « *Ne fais pas à autrui ce que tu ne veux pas qui te sois* (sic) *fait.* »

Signé à droite : BOIZOT.

2° *La République française.* — Minerve, casquée et cuirassée, tient de la main droite une rame sur laquelle est peint un coq ; de la main gauche, elle lève un bouclier qui forme toit protecteur au-dessus d'une pique portant le bonnet phrygien de couleur rouge. La pique est traversée au milieu par une équerre.

Signé à gauche : BOIZOT.

3° *La Renommée distribuant des couronnes civiques.* — Une figure aux ailes ouvertes porte des couronnes passées dans son bras gauche et en tient une dans sa main gauche levée ; de la droite elle tient une trompette. L'écharpe au vent, la Renommée est posée sur l'extrémité d'un globe terrestre.

Signé à gauche : BOIZOT.

Ces compositions ont dû servir pour la décoration de pièces de service.

BOUILLAT (EDME-FRANÇOIS), peintre à la Manufacture de Sèvres [1].

Oiseaux.

Gouaches de forme ronde. — H. 0ᵐ,19. — L. 0ᵐ,15.

Quatre médaillons représentent l'*Europe*, l'*Asie*, l'*Afrique* et l'*Amérique*, symbolisées par les oiseaux de ces différentes parties du monde :

N° 1. — L'*Europe* a pour emblème le coq, l'outarde, le héron blanc, le faisan et des canards.

Signé : B.

N° 2. — L'*Asie* est caractérisée par le faisan de la Chine, le paon, le cazoar, l'oiseau royal et le huppé de l'île de Banda.

Signé : B.

N° 3. — L'*Afrique* est indiquée par les pintades, les demoiselles de Numidie, le geai d'Angola et l'oiseau nommé la « palette ».

Signé : B.

N° 4. — L'*Amérique* est représentée par le roi des Couroumour, l'ara, le katakoua, la bleuette, le toucan, le courcli rouge et le coq de roche.

Signé : B.

BRONGNIART (ALEXANDRE-THÉODORE), architecte.

Marlis d'assiettes. Attributs militaires.

Aquarelles. — H. 0ᵐ,05. — L. 0ᵐ,15.

Sur fonds noirs se profilent en or des sabres, des casques, des canons, des shakos de soldats autrichiens, polonais, etc.

En 1805, les décorateurs de tout ordre, architectes et peintres, s'ingéniaient à faire entrer des habits d'uniforme, des sabretaches, des bonnets à poils, des dolmans, des turbans, etc., dans les décors des marlis d'assiettes de service.

[1] 1740 † 1810.

3.

BRONGNIART.

Assiettes du service de l'Expédition d'Égypte.

Aquarelles. — Diam. moyen, 0ᵐ,22.

Au centre, un temple en ruine, avec l'inscription : *Contra Latopolis*, entourée d'un marli décoré de fleurs de lotus, de dieux égyptiens et d'amulettes en jaune sur fond gros bleu.

D'autres compositions du même artiste, conservées à la Manufacture de Sèvres, représentent des scènes de la vie égyptienne antique, reproduites en *fac-simile* de gravure en creux, les figures et les groupes séparés par des bustes empruntés aux frontons des monuments égyptiens.

CATON (ANTOINE), peintre de figures à la Manufacture de Sèvres [1].

Salmon (Jean-Louis-Hilaire), *directeur de la Manufacture de Sèvres, an III (1795) de la République.* 1746 † 1803.

Pastel. — H. 0ᵐ,45. — L. 0ᵐ,36. — Fig. gr. nat.

En buste, de trois quarts à droite, tête de face; perruque poudrée, cheveux en cadenettes, cravate blanche, jabot de dentelles, habit couleur cannelle à petits dessins bleus, mouchetés de rouge.

Signé à gauche, vers le milieu : CATON.

CHAUDET (ANTOINE-DENIS).

L'Amour tourmenté par les Satyres et les Nymphes. — Vers 1800.

Dessin à la sépia. — H. 0ᵐ,19. — L. 0ᵐ,25. — Fig. 0ᵐ,12.

Au centre, dans la campagne, un Satyre et une Nymphe, à l'aide d'une peau de bouc tendue, font sauter en l'air un petit Amour ailé tenant un arc dans ses mains ; à droite, au pied de grands arbres, buste du dieu Priape ; à gauche, danse de Nymphes et de Satyres.

Signé au bas, à droite : CHAUDET.

CHAUDET.

L'Amour désarmé. — Vers 1800.

Dessin à la sépia. — H. 0ᵐ,19. — L. 0ᵐ,25. — Fig. 0ᵐ,12.

Au centre, sous un arbre touffu qui ombrage une gaîne représentant le dieu Priape, un petit Amour semble confus de voir saisir ses ailes par un Satyre qui joue de la corne,

[1] 1726 † 1799.

tandis qu'une Nymphe brise en deux sur ses genoux les flèches d'un carquois vide qui est à ses pieds. Dans le haut, s'échappant du feuillage de l'arbre, une bande de petits Amours fuit vers l'Olympe ; à droite, un Satyre sur le gazon s'entretient avec une Nymphe.

Signé dans le bas, à droite : CHAUDET.

CHENAVARD (AIMÉ).

Les Découvertes et inventions de la Renaissance.

Aquarelle. — H. 0ᵐ,74. — L. 0ᵐ,55.

Couronnement. — Figure de la Renaissance des arts et des sciences au quinzième siècle. Génies, inscriptions et attributs analogues.

Entablement. — A droite, la Chimie hermétique ou l'Alchimie ; à gauche, en pendant, l'Astrologie ; au milieu, la découverte de l'Amérique ; instruments et attributs scientifiques.

Partie moyenne ou principale. — A droite, la figure de l'Art. A gauche, en pendant, la figure de la Science. Au-dessus, en trophées suspendus, les attributs des Arts et des Sciences. Au milieu, l'invention de l'Imprimerie. Louis XI recevant les premiers livres imprimés par Conrart Hannequin et Pierre Schæffer, de Mayence. Des personnages historiques, Jean-Juvénal des Ursins, le cardinal la Balue, etc., sont présents à cette réception. Au-dessous, armoiries des trois villes qui se sont disputé l'honneur de l'invention : Strasbourg, Mayence et Venise.

Soubassement. — A gauche, faïences de LUCCA DELLA ROBBIA, émaux de Limoges, verres de Venise. A droite, en pendant, l'invention des Nielles et de la Gravure. Au milieu, la découverte de la Peinture à l'huile. Dans les intervalles, figures emblématiques, et, au-dessous, les noms des hommes auxquels on attribue ces inventions ou ces perfectionnements.

Base, culot et cul-de-lampe. — Sur les côtés, châteaux remarquables par leur riche architecture, construits à l'époque de la Renaissance : Gaillon, Écouen. Au milieu, en cul-de-lampe, le Génie de l'histoire.

Signé dans le bas, à droite : A. CHENAVARD, 1831.

Cette composition d'Aimé CHENAVARD, pour vitraux teints et peints, propre à orner la pièce d'introduction d'un grand Musée d'art, fut exposée au Louvre. Nous en empruntons,

la description à la *Notice sur quelques-unes des pièces qui entrent dans l'Exposition des Manufactures royales de porcelaine et vitraux de Sèvres, de tapis des Gobelins, de tapisseries de Beauvais*, faite au palais du Louvre, le 1er mai 1838. (Sèvres, René, 1838, in-18.)

On ignore où a été placé le vitrail.

DELACROIX (Ferdinand-Victor-Eugène).
Sainte Victoire et saint Jean.

Aquarelle. Projet de vitrail exécuté vers 1842 pour l'église d'Eu. — H. 0m,31. — L. 0m,20.

Sainte Victoire et saint Jean, dessinés sur une même feuille, sont séparés par un fort trait épousant la forme ogivale des ornements qui forment voûte au-dessus des deux figures. A droite, saint Jean en pied, la tête tournée à droite et nimbée; il tient un livre ouvert dans la main gauche; aux pieds du saint, l'Aigle symbolique. En regard, sainte Victoire, la tête tournée à gauche dans un nimbe lumineux, une épée dans la poitrine.

Aquarelle sur papier végétal; indication d'ornements à la plume sur le fond.

Cette aquarelle, qui n'est qu'un premier projet, offre quelques variantes avec les cartons en camaïeu peints par Delacroix. (Voy. plus haut, page 8).

Don Philippe Burty.

DELAROCHE (Hippolyte, dit Paul) [d'après].
Sainte Amélie.

Aquarelle. — H. 1m,04. — L. 0m,41. — Fig. 0m,22.

Au centre du vitrail est la composition de *Sainte Amélie*, de Paul Delaroche, exposée au Salon de 1834. Ce sujet se rattache à des figures de saints et d'anges circonscrits dans des ogives, des rosaces reliées à une composition architecturale due à Aimé Chenavard.

Copie par Chenavard (Aimé).

Le motif principal du vitrail, gravé par Mercuri (H. 0m,19. — L. 0m,13), a été lithographié par Raunheim (H. 0m,42. — L. 0m,28).

Ce vitrail fut exécuté à la Manufacture de Sèvres, en 1834, pour la décoration de la chapelle du château d'Eu.

DE LA RUE (Louis-Félix) [attribué à].
Jeux d'Amours.

Dessin au lavis bistré. — H. 0m,35. — L. 0m,45. — Fig. 0m,07.

Autour de deux arbustes entre-croisés, jouent de nombreux petits Amours; les uns tressent des couronnes de feuillage, les autres mangent des raisins ou en expriment le jus dans une coupe.

De la Rue [attribué à].
Jeux d'Amours.

Dessin au lavis bistré. — H. 0m,35. — L. 0m,45. — Fig. 0m,07.

A droite, le Terme de Priape s'élève dans la ramure; autour du Terme s'ébattent de petits Amours tressant des guirlandes de fleurs et de feuillage.

DESPORTES (François) [attribué à].
Motif d'architecture.

Dessin au lavis à l'encre de Chine.—H.0m,40. — L. 0m,28.

A gauche, sur le haut d'une balustrade qui forme cintre, un buste de Satyre, de face, l'épaule gauche couverte par une peau, est placé sur un socle carré à moulures; des feuillages tombent du socle sur la balustrade; au-dessous, une coquille rocaille; au bas, cuvette ovale tronquée sur un socle de pierre; au milieu de la composition, une console à volute ornée supporte un vase en forme de coupe, décoré de cartouches à figures reliées par des guirlandes; la balustrade se continue par des balustres vers la droite. Derrière la balustrade, à droite, est un édifice de style antique; à gauche, massif d'arbres.

Desportes [attribué à].
Motif d'architecture.

Dessin au lavis à l'encre de Chine. — H. 0m,40. — L. 0m,28.

Le fond de la composition est formé par un mur avec pilastres; à droite, une rampe architecturale; sur le devant, une coquille rocaille ornée avec mascaron jetant de l'eau dans un bassin rond; au bas, des feuillages; au-dessus et à gauche de la coquille, un vase, en forme de coupe, à ornements et à anses bifides; à côté, une colonne brisée; la rampe, à gauche, se termine par une console à tête de lion en relief, formant volute en haut et en bas; trois marches en pierre permettent d'atteindre au palier de la rampe.

Desportes [attribué à].
Motif d'architecture.

Dessin au lavis à l'encre de Chine.—H.0m,28. — L. 0m,20.

Sur une table-console, occupant presque toute la composition, est une tasse à pans coupés en porcelaine de Chine; à droite, un vase ovoïde tronqué avec garnitures en bronze; sur le

devant de la console, un mascaron enclavé dans une coquille; le haut du pied à l'encoignure de la console est formé par une Chimère ailée en relief. Au-dessus de la console, dans un cartouche orné, tête de Mercure vue de profil à gauche; à droite, au bas de la composition, balustrade en pierre accotée à un pilastre terminé par une console formant volute soutenant le chambranle.

DESPORTES [attribué à].
Motif d'architecture.
Dessin au lavis à l'encre de Chine. — H. 0^m,28. — L. 0^m,21.

Dans une composition architecturale en pierre de taille formant cintre, à droite, un pilastre supporte la voûte; à gauche, en haut, cartouche à coquille orné; au premier plan, une table-console décorée de guirlandes de laurier, soutenues par des ornements en relief; au-dessus, un vase à forme de coupe avec ornements et tête de Satyre en relief.

DESPORTES [attribué à].
Motif d'architecture.
Dessin au lavis à l'encre de Chine. — H. 0^m,27. — L. 0^m,21.

Sur un entablement architectural traversant la composition est posé un vase à forme de calice, orné de godrons et d'oves, dans un plateau creux à quatre pieds, griffes et anses élevées. Au deuxième plan, dans une niche, une statue vue de profil à droite, vêtue à l'antique; la main gauche posée à hauteur de la poitrine retient une draperie.

DESPORTES [attribué à].
Motif d'architecture.
Dessin à la sanguine. — H. 0^m,21. — L. 0^m,28.

A droite, sur une marche, vase en forme de lampe antique, à anse élevée et mascaron; à gauche, un socle carré; au fond, deux colonnes cannelées; à droite de ces colonnes, au haut de la composition, une frise courante de postes; au-dessous, cartouches et moulures.

DESPORTES [attribué à].
Motif d'architecture.
Dessin à la sanguine. — H. 0^m,20. — L. 0^m,26.

Sur un entablement arrondi traversant la composition, un vase de forme aplatie, anse élevée et têtes de bélier en relief. En arrière, une console ornée; coquille ornée à droite; en haut, frise d'oves, terminée à gauche par une volute et une tête de lion en relief; arbres au dernier plan.

DESPORTES [attribué à].
Motif d'architecture.
Dessin à la sanguine. — H. 0^m,21. — L. 0^m,28.

A gauche, au haut d'une console à ornements enroulés, mascaron en relief enclavé dans une coquille destinée à jeter de l'eau dans une vasque ronde placée au-dessous; la vasque demi-sphérique, à bord plat, est ornée à la base de feuilles d'acanthe. A droite, sur un mur en pierre faisant retour, se voit le bas d'une grille en fer.

DESPORTES [attribué à].
Motif d'architecture.
Dessin à la sanguine. — H. 0^m,28. — L. 0^m,21.

Sur un palier traversant la composition, à gauche, une console faisant demi-cintre, ornée à la base de feuilles d'acanthe, est continuée par des balustres. A droite, un rideau à franges pose sur la balustrade; à gauche, bouquet de roses dépassant la console.

DEVELLY (JEAN-CHARLES), peintre à la Manufacture de Sèvres [1].

Le Quinconce de la Manufacture.
Aquarelle rehaussée de gouache. — H. 0^m,37. — L. 0^m,45. — Fig. 0^m,06.

Sur le quinconce de l'ancienne Manufacture, dont on voit les bâtiments au fond, sont groupés de nombreux personnages de l'Occident et de l'Orient, campés autour des produits céramiques de leurs contrées.

Ce croquis a servi à exécuter en 1839 un plateau rectangulaire en porcelaine, exposé au palais du Louvre en 1840 dans l'Exposition des Manufactures royales.

La *Notice* porte : « Le plateau représente les poteries de tous les peuples de la terre, qui font partie du Musée céramique de la Manufacture royale, et qu'on a supposé amenées et déposées par leurs auteurs sur l'esplanade de la Manufacture. »

FEUCHÈRE (JEAN-JACQUES).

L'Empereur Napoléon, guidé par la Sagesse, dompte les chevaux du char de

[1] 1783 † 1862.

MANUFACTURE DE SÈVRES.

l'État, égarés par le monstre de l'A-
narchie.
Dessin à l'encre de Chine rehaussé de
gouache blanche. — H. 0ᵐ,20. — L. 0ᵐ,33.
— Fig. 0ᵐ,16.

Au centre, Napoléon, vu de trois quarts à
droite, nu, une draperie sur l'épaule gauche,
est monté sur un char antique, traîné par
trois chevaux qui se cabrent effrayés et fou-
lent aux pieds l'Anarchie. Au-dessus des che-
vaux, un aigle irrité vole dans les airs; de
la main droite, Napoléon tient les guides des
chevaux; dans l'autre main est le sceptre im-
périal. Au-dessus, à gauche, une figure symbo-
lique et ailée de la Sagesse pose une cou-
ronne de laurier sur la tête de l'Empereur.
A gauche, au premier plan, sont groupés une
mère à genoux présentant son enfant à Napo-
léon, une religieuse et un autre personnage
de profil à droite.

Ce projet fut commandé à JEAN FEUCHÈRE,
pour une plaque d'émail qui devait être exé-
cutée à la Manufacture nationale de Sèvres,
en 1852.

FLANDRIN (JEAN-HIPPOLYTE).

*Saint Louis faisant bénir l'oriflamme
dans l'abbaye de Saint-Denis avant son
départ pour la Terre Sainte en 1248.*
Crayon noir avec lavis à l'encre de Chine,
sur toile. — H. 3ᵐ,16. — L. 1ᵐ,74. —
Fig. 1ᵐ,15.

L'évêque, sur la première marche de l'au-
tel, présente la Couronne d'épines à saint
Louis, agenouillé à ses pieds. Au centre de la
composition, un personnage tient de la main
droite l'épée levée; dans la main gauche est la
bannière; derrière saint Louis, trois enfants de
chœur agenouillés; à gauche, deux person-
nages, dont l'un porteur d'une couronne, et
l'autre drapé d'un manteau fleurdelysé, se
serrent la main; dans le fond, diverses figures
groupées se pressent autour de l'autel. Au
dernier plan, détails d'architecture de la basi-
lique.

Signé dans le bas, à gauche : Hᵗᵉ FLAN-
DRIN. 1843.

Carton de vitrail exécuté à la Manufacture
de Sèvres, vers 1844, pour la chapelle royale
de Dreux.

On remarque dans cette composition divers
portraits de peintres contemporains, entre
autres celui de INGRES, maître d'HIPPOLYTE
FLANDRIN, celui de LEHMANN, ceux des frères
de l'artiste, ainsi que les profils de ses cama-
rades de l'atelier Ingres.

FRAGONARD (ALEXANDRE-ÉVARISTE).

*Frise représentant le mariage de l'Em-
pereur.*
Lavis à la sépia. — H. 0ᵐ,25. — L. 0ᵐ,89.
Fig. 0ᵐ,20.

Au centre, le cardinal Fesch, sur les de-
grés d'un autel, prononce l'union de l'Empe-
reur avec Marie-Louise. Napoléon, de profil
à droite, fait face à l'Impératrice, de profil
à gauche; tous deux, en costume d'apparat, se
donnent la main au pied de l'autel. A gauche,
les princes de la famille impériale; à droite,
princesses et dames de la cour, dont deux
portent la traîne du manteau de l'Impératrice.

Signé au bas, à gauche : FRAGONARD.

Ce dessin a dû servir pour la décoration
d'un vase, peint sans doute en imitation de
camée.

FRAGONARD.

Histoire de l'Amour.
Dessins au bistre. — H. 0ᵐ,38. — L. 1ᵐ,02.
— Fig. 0ᵐ,11.

Composition de douze médaillons ronds de
0ᵐ,13 de diamètre, représentant :

1° *Naissance de l'Amour.* Une femme, as-
sise sur un banc de gazon au pied d'un hêtre,
tient dans ses bras un nid dans lequel un
petit Amour est à moitié sorti de l'œuf.

2° *La Raison conseille et l'Amour en-
traîne.* A droite, sous un piédestal de statue,
une divinité tient par le bras une jeune fille
et semble lui donner des conseils pendant
qu'un petit Amour ailé, tenant son arc caché
derrière le dos, s'empare du bras droit de la
jeune fille.

3° *La Déclaration.* Au centre de la compo-
sition, un petit Amour ailé, à genoux, s'em-
pare du bas de la robe de la jeune fille.

4° *La Lutte.* Au centre, une jeune fille
se débat contre un Amour ailé qui veut lui
percer la poitrine de sa flèche.

5° *Le Triomphe.* A gauche, un Amour,
tenant une couronne de roses, a lié avec une
guirlande de fleurs les bras de la jeune fille,
qu'il entraîne prisonnière.

6° *La Volupté éteint le flambeau de l'A-
mour.* Au centre de la composition, un
Amour entoure de ses bras le cou d'une jeune
fille dont l'écharpe flotte au vent; de la main
gauche elle tient un flambeau, la flamme
tournée vers le sol.

7° *Le Sommeil de l'Amour.* Un petit
Amour, le carquois à ses pieds, sommeille
en s'appuyant sur les genoux d'une jeune
fille assise à l'ombre d'arbres touffus.

8° *L'Infidélité.* Dans un jardin, une jeune femme monte les degrés d'un escalier, la poitrine et les bras enveloppés par des liens de fleurs que tient un Amour; à gauche, une figure de jeune fille drapée semble supplier la femme qui s'enfuit.

9° *Les Reproches et la menace.* Une jeune femme, le bras passé autour de la statue de Minerve; à droite, un petit Amour mélancoliquement appuyé sur son arc.

10° *Le Triomphe de la rivale.* Au milieu de la composition, sur un char antique conduit par des colombes, une jeune femme dresse en l'air une couronne de triomphe; de la main droite elle tient appuyé contre elle un petit Amour qui traîne à sa suite une femme échevelée, dont les bras sont attachés par des chaînes.

11° *L'Abandon.* A droite, dans le haut, un petit Amour s'envole dans les airs, son arc à la main, pendant qu'au bas, à gauche, une jeune femme, étendue sur le terrain ombragé par de grands arbres, se voile les yeux de la main pour cacher sa douleur.

12° *La Consolation de l'Amitié.* Dans un paysage, sur un tertre ombragé par des arbres, une femme prodigue ses consolations à la jeune fille abandonnée; à gauche, un chien contemple cette scène.

Ces douze dessins, de FRAGONARD, furent exécutés, en 1817, à la Manufacture de Sèvres, par ZWINGER, pour un service de déjeuner.

HAMON (JEAN-LOUIS).

Deux Rondes.

Aquarelles camaïeu bistre, avec rehauts de gouache. — H. 0ᵐ,09. — L. 0ᵐ,27. — Fig. 0ᵐ,06.

N° 1. — A gauche, un vieillard à longue barbe, couronné de laurier, vêtu à l'antique, vu de trois quarts à droite, prend par les bras un enfant qu'il aide à monter sur ses genoux; plus à droite, des hommes et des femmes dansent en jouant du tambourin; une femme de ce groupe se retourne en se penchant vers la droite et embrasse un jeune garçon du groupe du milieu; au-dessous, sur la marge, on lit :

Nous n'irons plus au bois,
Les lauriers sont coupés.

Au centre de la composition, une estrade sur le devant de laquelle on lit : *La Gloire.* Au milieu, une femme assise, de trois quarts, la tête tournée à droite, tient des branches de laurier dans les deux mains; au bas, à droite et à gauche, sur les marches de l'estrade, sont assises deux femmes, vues de profil, tenant des couronnes; de chaque côté, des enfants; au-dessous, sur la marge, on lit :

La belle que voilà
Les a tous ramassés.

A droite, un groupe d'hommes et de femmes dansant au son d'un tambourin; à gauche, un homme et une femme, vus de profil à gauche, regardent le groupe du milieu; à droite, un vieillard tient dans ses bras un enfant qui lui pose une couronne de laurier sur la tête; plus loin, un homme âgé soulève un enfant dans ses bras et l'approche d'un arbuste, pour lui permettre d'en saisir les branches; dans le bas, un enfant grimpe le long de l'arbuste; au-dessous, on lit sur la marge :

J'entends le tambour qui bat
Et l'amour qui m'appelle.

Signé au bas de l'aquarelle, à droite :
J. L. HAMON.

Au centre, sur la marge, est écrit :
Embrassez qui vous plaira pour soulager vos peines.

N° 2. — Au centre de la composition, une femme debout, vue de face, vêtue à l'antique, tient les bras à deux femmes à droite et à gauche, formant ronde avec d'autres personnages; des enfants entrent dans le cercle et s'embrassent; à gauche, une femme également vêtue à l'antique, vue de profil à droite, est embrassée par un jeune homme nu, vu de trois quarts; à côté d'eux, un vieillard appuyé sur un bâton, la tête tournée à gauche, contemple ce groupe; à droite, un jeune homme nu, vu de profil, entraîne dans la ronde une femme se couvrant la figure avec la main gauche; à l'extrémité droite de la composition, une femme, les yeux bandés et portant des oreilles de faunesse, tient une tablette sous le bras droit; elle est conduite par un homme vu de profil à gauche.

Signé au bas de l'aquarelle, à droite :
J. L. HAMON.

On lit au centre de la composition, sur la marge :

Ramenez, ramenez, ramenez donc
Vos moutons à la maison.

Signé sur la marge : J. L. HAMON.

Le livret du Salon de 1850, n° 1435, porte : « Deux compositions représentant deux rondes :

Nous n'irons plus au bois,
Les lauriers sont coupés.
.
Ramenez, ramenez, ramenez donc
Vos moutons à la maison. »

HEIM (François-Joseph).
Le Baptême du Roi de Rome en 1814.
Dessin à la sépia. — Diam. 0m,28. — Fig. 0m,05.

Au centre, l'Empereur, de profil à droite, couronné de laurier, en grand costume, ayant en face de lui l'Impératrice Marie-Louise, vue de profil à gauche, élève dans ses bras le Roi de Rome, qu'il montre à la multitude assemblée dans la nef, les bas côtés et les tribunes de l'église Notre-Dame. Dans le fond, le Pape, sur les marches de l'autel, élève les mains et bénit l'enfant.

Signé sur la tablette d'une tribune, à gauche : Heim. 1814.

HESSE (Nicolas-Auguste).
Notre-Dame de Bon-Secours.
Aquarelle. — H. 0m,36. — L. 0m,20. — Fig. 0m,11.

Au centre de la composition, sous un dais, debout dans une chaire, Notre-Dame de Bon-Secours, couronnée, un voile blanc moucheté tombant par-dessous la couronne. Au haut de la composition, qui forme cintre, trois anges maintiennent un phylactère sur lequel on lit : *Fides. — Charitas. — Spes.* Dans le bas, à droite, une femme, vue de profil à gauche, à genoux, tenant du bras gauche une jeune fille, implore la Vierge ; derrière ce groupe, un jeune garçon ; à côté, un homme debout, appuyé sur une béquille, la jambe gauche ployée maintenue par des bandes d'étoffe, lève la tête vers la sainte. A gauche, une femme et deux hommes à genoux, les mains jointes, sont en prière.

Esquisse du vitrail représentant Notre-Dame de Bon-Secours, exécuté par Hesse, en 1846, pour l'une des fenêtres de la chapelle du château de Carheil (Puy-de-Dôme).

HUMBERT (Jules-Eugène), peintre à la Manufacture de Sèvres[1].
Les Dénicheurs.
Pastel. — H. 0m,40. — L. 1m,43. — Fig. 0m,32.

A gauche, trois enfants dénichent des nids dans la futaie ; au centre de la composition, un enfant vu de trois quarts, à droite, tient de la main droite une cage, un doigt de la main gauche posé sur la lèvre pour recommander le silence à un groupe d'enfants jouant au soldat, qui se dirigent sur la gauche.

Signé dans le bas, à droite : Eug. Humbert.

[1] 1821 † 1870.

INGRES (Jean-Dominique-Auguste) [d'après]. *Saint Ferdinand.*
Aquarelle. — H. 0m,59. — L. 0m,15. — Fig. 0,24.

Au centre de la composition, debout, de face, saint Ferdinand, en costume de chevalier, porte une couronne ornée de pierres fines sur la tête ; il tient l'épée nue dans la main droite, et dans la main gauche un globe, symbole de la royauté. Dans le haut, un dais de style gothique, entouré par des ornements. Le bas de cette composition formant soubassement est terminé par des ornements gothiques divisés en quatre parties.

Copie par Viollet-Le-Duc (Eugène-Emmanuel).

Entourage des fenêtres à figures, de Ingres, pour la chapelle de Dreux.

Dans la marge de droite, on lit, de l'écriture de E. Viollet-Le-Duc : « Observations de M. Ingres : Changer en fond bleu le fond rouge des figures. — Mettre en rouge le fond bleu des ornements et modifier la coloration des ornements. — Allégir le baldaquin ou le dais. — Le lier par la construction à ceux qui décoreront les figures qui seront à côté. — Élever un peu plus les figures dans la fenêtre. — Disposer l'ornement de la base de telle sorte que l'on y puisse mettre le nom de la figure. »

Sur la marge de gauche est écrit : « Au sixième de l'exécution. »

Signé au bas, à droite : E. Viollet-Le-Duc — 8bre 1843.

ISABEY (Jean-Baptiste).
Projet de secrétaire pour l'Empereur.
Aquarelle. — H. 0m,50. — L. 0m,38. — Fig. 0m,09.

Le décor de ce meuble se divise en cinq parties, qui sont :

1º La corniche composée de rinceaux entourant de petits cartels à inscriptions ;

2º L'entourage orné, sur le fond duquel se détachent vingt petits portraits médaillons représentant tous les membres de la famille impériale, y compris le Roi de Rome ; aux angles sont quatre imitations de médailles antiques sur fond camaïeu ;

3º Le fond parsemé d'abeilles sur lequel se détachent, à gauche, la main de justice, à droite, l'aigle impériale.

4º Le sujet principal représente à droite l'Empereur en costume d'apparat, debout sur

les marches du trône, ayant à sa gauche l'Impératrice Marie-Louise; derrière elle est un fauteuil sur l'étoffe duquel est brodée la lettre L.

5° Sur le même fond que le n° 3, un cadre doré sert d'encadrement à une sorte de bas-relief dans lequel l'Empereur, au centre, montre aux grands dignitaires du Palais le Roi de Rome sur son lit, entouré des dames de la cour.

Le dessin est signé au bas, à droite : ISABEY F. 1811.

Au bas du dessin, inscription :
PAR LA MANUFACTURE IMPÉRIALE DE PORCELAINE DE SÈVRES.

Cette aquarelle, peinte en miniature par ISABEY, d'après un projet de PERCIER, fut sans doute exécutée en porcelaine à la Manufacture de Sèvres, par ISABEY, pour la décoration d'un secrétaire commandé par Napoléon.

ISABEY.

Défilé de l'Empereur, de l'Impératrice et des personnages de la cour, dans les galeries du Louvre, le 2 avril 1810, après la célébration du mariage religieux par le cardinal Fesch.

Aquarelle. — H. 0m,32. — L. 1m,77. — Fig. 0m,07.

Au centre, l'Empereur donne la main à l'Impératrice Marie-Louise; tous deux, en costume de cour, sont précédés par les grands dignitaires de l'Empire et suivis par des chambellans tenant la queue du manteau des princesses de la famille Impériale, et rentrent dans les appartements des Tuileries. A la suite viennent des généraux, des diplomates, des membres de l'Institut; de hauts fonctionnaires, donnant le bras aux femmes, ferment le cortège.

Au fond, une grande foule, composée principalement de femmes, lève les bras vers l'Empereur et l'Impératrice et les acclame. Sur les murs, on distingue les principaux chefs-d'œuvre des écoles italienne et flamande.

Le cortège se compose de cent quinze figures principales et de deux ou trois cents têtes d'hommes et de femmes au dernier plan.

On ignore l'usage qui fut fait de cette importante aquarelle; elle est entrée à la bibliothèque de la Manufacture de Sèvres en 1832, et les registres ne portent aucune mention particulière à ce sujet.

Si les personnages sont traités par ISABEY avec un soin extrême en ce qui touche la physionomie et les costumes, la même exactitude se remarque dans les esquisses très-détaillées des grandes toiles, fruits des conquêtes, et qui plus tard furent restituées aux Alliés.

LAFITTE (LOUIS).

Le Triomphe du règne de Louis XIV.

Dessin à la sépia rehaussé de blanc. — H. 0m,37. — L. 1m,02. — Fig. 0m,32.

Au centre, Louis XIV en costume romain, de profil, la tête à droite, tenant de la main gauche un gouvernail richement orné, est suivi de Minerve qui le protége de son bouclier; vers la droite, trois philosophes à longue barbe, drapés et portant des portefeuilles sous le bras, présentent au souverain des plans au bas desquels pend le sceau royal. A l'extrémité, se détache une figure symbolique de la Seine, tenant une corne d'abondance dans ses bras; derrière elle se profile une colonne rostrale à laquelle est suspendu un écusson représentant le vaisseau de la Ville de Paris; à la partie supérieure de la colonne on lit : *Lutetia*. Louis XIV pose le pied sur la première marche d'un trône richement orné et se prépare à y prendre place; derrière le trône, à gauche, deux figures symboliques dont l'une porte sur le bras la balance de la Justice; sur la première marche du trône est assise une figure ailée de la Renommée tenant une tablette sur laquelle elle grave avec un style ces mots : *Règne de Louis XIV*. La composition est terminée par une figure de la Fécondité, qui tient de la main gauche un jeune enfant et supporte du bras droit un tout jeune enfant qu'elle appuie contre sa mamelle.

Signé au bas, à droite : LAFITTE.

LAGRENÉE LE JEUNE (JEAN-JACQUES).

L'Amour vaincu par la chasse.

Aquarelle. — H. 0m,14. — L. 0m,63. — Fig. 0m,12.

Au centre, un Amour ailé, se reposant contre un arbre, tient de la main droite son arc et de l'autre main son carquois; à ses pieds, une colombe; dans le haut, un oiseau se dirige vers une femme assise, à laquelle semble faire ses adieux un chasseur demi-nu, qui, armé d'une lance, s'apprête à suivre son chien. A gauche, une femme, la poitrine nue, le reste du corps drapé, suit dans la campagne un autre chasseur armé d'une lance et qui tient en laisse deux chiens.

Ce dessin a dû servir de modèle de frise pour la décoration d'un vase. LAGRENÉE JEUNE fut attaché pendant quelque temps à la Manufacture de Sèvres.

MARIE D'ORLÉANS (MARIE-CHRISTINE-CAROLINE-ADÉLAÏDE-FRANÇOISE-LÉOPOLDINE, M^lle DE VALOIS), DUCHESSE DE WURTEMBERG.

Aquarelles. — H. 0^m,44. — L. 0^m,24. — Fig. 0^m,08.

N° 1. — *La Vierge et saint Philippe.*

Dans une composition formant cintre dans le haut, à droite et à gauche, des têtes de chérubins et des ornements; au centre, la Vierge, debout, de face, vêtue d'une robe rose, tient l'Enfant Jésus dans ses bras; au-dessous, saint Philippe agenouillé, les mains jointes, vu de trois quarts, la tête à droite, portant une robe brune et un manteau; derrière lui, sur une draperie ornée, on lit: *Sanctvs Philippvs Apts.* En haut et en bas de ces sujets, deux têtes de chérubins ailés soutiennent des phylactères sur lesquels on lit: *Sancta Maria* et *Sanctvs Philippvs Apts.*

N° 2. — *Saint Louis et sainte Amélie.*

Dans une composition divisée en trois parties qui forme cintre, décorée à droite et à gauche de têtes ailées et d'ornements, le sujet supérieur représente un chérubin tenant un phylactère sur lequel on lit: *Sanctvs Ludovicvs.* Au-dessous, saint Louis, debout, de face, en costume de croisé, le manteau royal sur les épaules, la main gauche appuyée sur la garde de son épée; de la main droite il tient l'oriflamme; à ses pieds, à gauche, est un bouclier fleurdelysé; à droite, un casque; au bas, sainte Amélie à genoux, vue de trois quarts à gauche, les mains jointes, vêtue d'une robe bleue et d'un manteau jaune bordé d'hermine; à son côté, est un prie-Dieu recouvert d'une étoffe rouge, et sur lequel est un livre ouvert; sur le côté de la draperie, on lit: *Sancta Amalia.*

N° 3. — *Saint Saturnin.*

Dans une composition formant cintre, divisée en trois parties, comportant au sommet des arabesques, des têtes ailées et des ornements, saint Saturnin, debout, vu de trois quarts à gauche, en costume d'évêque, tient la crosse de la main droite; la main gauche est levée. Au-dessus, un chérubin ailé tient un phylactère sur lequel on lit: *Sanctvs Satvrninvs.* Au-dessous, dans un paysage, saint Saturnin, en costume de néophyte, est renversé par un taureau; un ange descend du ciel pour le couronner; à gauche, un chevalier et un moine contemplent ce martyre. La composition se termine au bas par des ornements avec lettres gothiques et des quadrillés à fleurs de lys.

Projets exécutés sur vitraux vers 1835, à la Manufacture de Sèvres, pour les fenêtres de la chapelle de Saint-Saturnin, au château de Fontainebleau.

MATHON PÈRE, ancien bibliothécaire et conservateur du Musée de Neufchâtel en Bray (Seine-Inférieure).

La maison de faïence de la rue Saint-Nicolas, à Beauvais (Oise).

Dessin à la plume, relevé de colorations au lavis. — H. 0^m,88. — L. 0^m,40.

Cette maison à deux étages, qui existe encore, est ornée de carreaux de faïence et de briques vernissées, enchâssées dans des croisillons de bois. Au premier étage, profils de figures grotesques, formant consoles décoratives.

Don Mathon fils, de Beauvais.

PANNETIER, peintre et chimiste.

Jaquotot (Marie-Victoire), peintre à la Manufacture de Sèvres.

Dessin à la mine de plomb. — H. 0^m,19. — L. 0^m,22.

A mi-corps, de trois quarts, tête de face, assise dans un fauteuil, le bras gauche appuyé sur une table, madame JAQUOTOT tient dans sa main un feuillet de musique. Robe à manches à gigots, gaze au cou; collier de perles; cheveux frisés.

Don Justin LIÉNARD, artiste peintre.

PERCIER (CHARLES).

L'Espérance.

Aquarelle. — H. 0^m,29. — L. 0^m,15. — Fig. 0^m,13.

Au centre, l'Espérance, les pieds nus, posés sur le globe terrestre, lève les bras vers un triangle, dans les rayons nimbés duquel on lit: *Spes.* Elle est vêtue d'une robe verte sur laquelle se détache, à la hauteur de la poitrine, la tête du Saint-Esprit ailé. Un long manteau bleu flottant est attaché à la chevelure de l'Espérance par une couronne de roses soutenant une guimpe blanche de religieuse partant du front pour se relier à la poitrine. Un ornement architectural, dans lequel sont groupés des ostensoirs, des croix, des saints ciboires, un Agneau pascal, etc., entoure le vitrail qui se termine en cintre et au milieu duquel, dans un cartouche, est renfermé le monogramme du Christ. Dans le bas, une ancre double, reliée à des ornements par deux tores, porte les lettres M. C.

On lit au haut de l'aquarelle, à gauche, de

la main de Brongniart, administrateur de la Manufacture royale de porcelaine de Sèvres : *Pour S. A. R. Mademoiselle d'Orléans, 28 juin 1830.*

Un autre dessin au bistre de la même composition, également de PERCIER, offre quelques variantes dans le détail de l'ornementation; il porte pour désignation N° 2.

Projet de vitrail pour la chapelle du château de Randan (Puy-de-Dôme), exécuté à la Manufacture de Sèvres en 1830.

PITHOU (NICOLAS-PIERRE), peintre de figures à la Manufacture de Sèvres.

Parent, directeur de la Manufacture de Sèvres, 1774-1779.

Dessin à la mine de plomb. — H. 0m,19. — L. 0m,15.

En buste, de profil à droite; grande perruque flottant sur les épaules. Habit à la française, à collet droit.

PITHOU.

Hettlinger (Jean-Jacques), directeur de la Manufacture de Sèvres, 1793-1800.

Dessin à la mine de plomb. — H. 0m,23. — L. 0m,17.

En buste dans un ovale, de trois quarts, la tête à gauche; perruque poudrée, catogan; habit avec col rabattu.

PITHOU.

Regnier, directeur de la Manufacture de Sèvres, 1779-1793.

Dessin à la mine de plomb. — H. 0m,24. — L. 0m,19.

En buste dans un ovale; il est vu de trois quarts, la tête à gauche, les cheveux poudrés, avec le catogan; habit à la française, col droit, cravate blanche et jabot.

PITHOU JEUNE, peintre à la Manufacture de Sèvres.

Attributs républicains pour décors de tasses et de pièces de service (1793).

Aquarelles et dessins à la plume. — H. 0m,15. — L. 0m,15.

Dans un cadre contenant un certain nombre d'aquarelles et de dessins de PITHOU JEUNE, se trouve une aquarelle de forme carrée représentant un bureau sur lequel sont groupés une sphère, un télescope; à droite, des livres et des papiers; au centre, est un chapeau de représentant de la République avec plumes et rubans tricolores; à gauche, appuyé contre le tapis de la table, un faisceau de licteur. Dans un coin du dessin est écrit : *Pour remplir l'angle du plateau.*

Il est présumable que ce plateau, d'une certaine dimension, était orné aux quatre coins de sujets patriotiques. — Voir le dessin donné par nous au chapitre « Porcelaines nationales de la Manufacture de Sèvres » dans notre *Histoire des faïences patriotiques sous la Révolution* (Paris, Dentu, 1875. 1 vol in-18).

REGNIER (JEAN-HYACINTHE)[1].

Ornements et figures.

Aquarelle. — H. 0m,40. — L. 0m,17. — Fig. 0m,05.

Ornement formant cintre, divisé en deux parties par une colonne ornée, sur laquelle est posé un enfant ailé jouant de la mandoline, adossé à une niche. Le bas de la composition est rempli par deux consoles, à têtes d'anges ailées, auxquelles sont suspendus des fleurs et des fruits; dans un cartouche de l'une de ces consoles on lit : *S. Lvdovicvs.*

Croquis de l'ensemble des bordures des vitraux exécutés en 1845-46, pour la chapelle du château de Carheil. Deuxième projet exécuté.

RULLIER (madame).

Ducluzeau (Mlle Marie-Adélaïde Durand, Mme), peintre à la Manufacture de Sèvres.

Dessin au crayon noir. — H. 0m,24. — L. 0m,18.

En buste, de trois quarts, à droite; indication de vêtement; col tuyauté.

Madame RULLIER était la sœur de madame DUCLUZEAU.

Don de madame Pillaut, fille de madame RULLIER.

SAINT-AUBIN (AUGUSTIN DE).

Les Beaux-Arts.

Aquarelle. — Diam. 0m,22. — Fig. 0m,04.

Au centre d'une assiette, la figure symbolique de la Renommée se relie aux six figures du marli par de légères guirlandes de fleurs. Les six figures sont : 1° la Peinture, 2° la Poésie, 3° la Danse, 4° la Sculpture, 5° la Gravure, 6° l'Architecture. Ces figures portent les attributs des divers arts; quelques noms d'artistes sont écrits sur les socles et les ornements au pied de chacune d'elles : PIERRE, LE SUEUR, LE BRUN, pour la peinture; SEDAINE, pour la poésie;

[1] 1803 † 1869.

la *Valse*, pour la chorégraphie; Pigalle, pour la sculpture; Cochin, G. de Saint-Aubin, A. de Saint-Aubin, pour la gravure; Soufflot et Moreau, pour l'architecture.

Cette aquarelle, d'une grande finesse, est lavée, de même que celles qui suivent, en tons délicats

Saint-Aubin.
Nymphes et Amours.
Aquarelle. — Diam. 0ᵐ,22. — Fig. 0ᵐ,07.

Au centre d'une assiette, trois figures de Nymphes, nues, sont reliées triangulairement les unes aux autres par des guirlandes de feuillage et de fleurs; les têtes légèrement surbaissées sous le marli de l'assiette forment en quelque sorte cariatides; sur le marli, six petits Amours voltigent, portant des feuillages, des fleurs et des couronnes.

Saint-Aubin.
La Folie.
Aquarelle de forme ronde. — Diam. 0ᵐ,22.

Au centre d'une assiette, tête de la Folie, la collerette ornée de grelots; des feuillages forment cadre à ce mascaron. Sur le marli, dix petits Amours se jouent dans les entrelacements d'une guirlande de feuilles et de fleurs; quelques-uns de ces Amours tiennent des médaillons sur lesquels se trouvent des indications de portraits; d'autres présentent des médaillons décorés de chiffres entrelacés.

Saint-Aubin.
Plumes et fleurs.
Aquarelle de forme ronde. — Diam. 0ᵐ,22.

Au centre de l'assiette, une aigrette de plumes bleues se relie à des roses; autour du marli s'enroulent sur un fond jaune les mêmes aigrettes séparées par des bouquets de roses.

Augustin de Saint-Aubin paraît avoir fourni un certain nombre d'autres modèles pour la Manufacture de Sèvres.

La Bibliothèque de l'Institut possède un dessin original de Saint-Aubin, envoyé par l'auteur dans une lettre portant la suscription :

« *A Madame*
Madame la Comtesse
du Barry. — *En son hôtel*
à Paris. »

Sous le dessin, on lit l'inscription de la main de Saint-Aubin : *Projet d'un service* pour *être exécuté à Sève* (sic) *pour madame du Barry*, 1770.

SCHILT (Louis-Pierre), peintre de fleurs à la Manufacture de Sèvres [1].
Fleurs et Oiseaux.
Gouache de forme ronde. — Diam. 1ᵐ,02.

Groupe de fleurs formant tableau circulaire. Pivoines blanches, marguerites, dahlias, roses trémières, renoncules simples et doubles, tulipes, pieds-d'alouette, œillets, volubilis, aubépines blanches, hortensias, capucines, pervenches; des oiseaux et des papillons voltigent dans le fond.

Schilt.
Fleurs et Oiseaux.
Gouache de forme ronde. — Diam. 1ᵐ,02.

Groupe de fleurs variées sur fond gris, formant une guirlande sur le bord, composée de douze bouquets alternant avec des oiseaux. Au centre de la composition, une couronne de jasmin entoure un nid d'oiseaux renfermant des œufs; au-dessus, planent deux oiseaux.

La *Notice sur quelques-unes des pièces qui entrent dans l'Exposition des Manufactures royales, faite au palais du Louvre, le 1ᵉʳ mai 1838*, porte : « Une grande table ronde à quatre pieds, dont le plateau en porcelaine a 1ᵐ,02 de diamètre. Grande et riche couronne de fleurs et d'oiseaux composée et exécutée par M. Schilt, etc. »

SIVEBACH (Jacques).
La Bataille des Pyramides. Projet de décoration de meuble.
Aquarelle. — H. 0ᵐ,47. — L. 0ᵐ,30. — Fig. 0ᵐ,03.

Dans un cadre décoré d'ornements antiques et de dix petits médaillons de figures dans la manière des peintures de Pompéi, se détache, sur fond brun moucheté, une composition à l'encre de Chine. L'armée turque, composée de cavaliers, s'élance au galop sur une division de grenadiers français rangés en bataillon carré et faisant une décharge de coups de fusil. Dans le fond, à gauche, les Pyramides. Sur la base du secrétaire, casques et sabres de Mars reliés par des tores de feuillage sur fond rouge Pompéi.

Cette aquarelle, dont l'idée première appartient à Percier, fut vraisemblablement exécutée sur plaque de porcelaine à la Manufacture de Sèvres, vers 1805 ou 1806, pour l'Empereur.

[1] 1789 † 1859.

TROYON (Constant).

Vue de la Manufacture royale de Sèvres en 1825.

Aquarelle. — H. 0^m,40. — L. 0^m,65. — Fig. 0^m,05.

En perspective, la façade sur la cour d'honneur, à gauche, formant angle droit, et la façade latérale à droite. Au-dessus des toits des bâtiments, on aperçoit le sommet des arbres du parc de l'établissement. Au premier plan, au milieu de la composition, une servante, ayant un panier au bras, cause avec un personnage assis sur les murailles du lieu dit « les bas jardins ». A l'horizon, à droite, coteau des Closeaux.

Ces vastes bâtiments de la Manufacture royale de Sèvres, élevés en 1753 sur l'emplacement du château de la Guyarde, ancienne habitation de Lulli, existent encore dans leur intégralité et servent de logement au personnel de l'École normale supérieure pour les jeunes filles.

Troyon était âgé de quinze ans lorsqu'il exécuta ce dessin.

Legs de M. Louis Calixte Salmon, ancien caissier de la Manufacture.

Troyon.

Aqueduc de Marly (Seine-et-Oise), 1833.

Aquarelle. — H. 0^m,22. — L. 0^m,30. — Fig. 0^m,03.

Au centre du paysage, l'aqueduc se profile sur la hauteur jusqu'à l'extrémité gauche du dessin; au second plan, à droite, bâtiments entourés de murs, avec porte charretière conduisant à l'intérieur d'une sorte de ferme; au premier plan, sur la route, on voit une paysanne à cheval suivie d'un villageois.

Cette aquarelle date de l'extrême jeunesse du peintre Troyon.

VALOIS (Achille-Joseph-Étienne).

L'Arrivée à Paris des objets conquis par l'armée française en Italie.

Dessin à la plume. — H. 0^m,25. — L. 1^m,78. — Fig. 0^m,12.

A droite, à la sortie du péristyle d'un palais, un groupe de femmes habillées à l'antique, tenant de la main droite un rameau d'olivier, est précédé par un petit char qui porte la statue de la *Vénus de Médicis*, traînée par des généraux. En avant de ce groupe, quatre autres figures de guerriers couronnés de laurier; la poignée de leur sabre apparaît sous leurs manteaux; ces personnages portent sur un brancard richement orné des manuscrits enguirlandés de feuillage, au bas desquels pend un riche tapis formant draperie. Au devant, se trouve un chariot dans le style antique traîné par quatre chevaux, sur l'un desquels est monté un cavalier; de sa main droite, il agite une couronne et des palmes de triomphe vers le groupe du *Laocoon* placé sur le char. Au centre de la composition, un autre char suivi de généraux porte la statue de l'*Apollon* antique et une statue de l'*Amour*; dans le fond, groupe d'Italiens attristés en face des statues et des tableaux que les Français enlèvent triomphalement. Un officier de chasseurs, la tête couronnée, retient par les rênes les chevaux qui transportent les marbres antiques. Au devant, des officiers portent sur un brancard une statue de femme. Le cortège est précédé de musiciens de diverses armes qui sonnent de la trompette, du buccin, et agitent en l'air des cymbales. Un dernier brancard, porté par des officiers de chasseurs, et sur lequel se trouve un buste antique, entre dans un palais au fronton duquel est écrit : MUSEE NA[poléon]. Près de la porte, des femmes et des enfants assistent à ce défilé.

Signé au bas, à droite : Valois del.

Ce projet de vase, du statuaire Valois, élève de David et de Chaudet, fut exécuté à la Manufacture impériale de Sèvres, pour la décoration d'un vase commémoratif, par le peintre Béranger, en 1813. Quelques variantes de détail se remarquent sur le vase qui est conservé au Musée céramique de Sèvres.

VIOLLET-LE-DUC (Eugène-Emmanuel).

Projet de tour en porcelaine à élever sur l'emplacement de la Lanterne de Démosthènes, dans le Parc de Saint-Cloud, 1835.

Dessin à l'encre de Chine. — H. 0^m,54. — L. 0^m,37.

Cette élévation géométrale de la tour en porcelaine du parc de Saint-Cloud, qui devait avoir 23^m,62 de hauteur, se divise en trois parties, la base, le centre, le temple couronnant l'édifice. Une porte dans les assises, en pierre dure, permet de pénétrer dans la tour, à l'intérieur de laquelle cinq ouvertures étaient réservées pour éclairer l'escalier. Au sommet, une grille entoure le temple. Deux plans géométriques de ce projet, à gauche, et de la base de la tour, à droite, sont traités avec leurs cotes.

On lit, à droite, cette mention tracée au crayon par Viollet-Le-Duc : *La pagode de la Chine a 65 mètres de hauteur.*

Ce projet n'eut pas de suites ; mais, dans la pensée de Viollet-Le-Duc, une construction en porcelaine française devait rivaliser avec la célèbre tour de Nankin.

DIVERS.

Modèles de décors d'assiettes exécutés au dix-huitième siècle.

Quatre-vingts aquarelles. — Diamètre moyen : 0m,23.

Dessins des services exécutés par divers artistes pour l'ambassade d'Angleterre, le duc de Saxe-Teschen, la princesse de Lamballe, le Pouvoir exécutif en l'an IV, M. Lefébure d'Amsterdam, et M. Forth de Londres.

Ces dessins, coloriés avec beaucoup de soin, et qu'on peut attribuer aux peintres Buteux père, Catrice, Chapuis jeune, de Choisy, Dubois, La Roche, Lebel aîné, Massy, Pierre aîné, Pithou jeune, Sinsson, Taillandier, Thévenet père, et aux dames Bunel et Gérard, attachés aux ateliers de peinture, donnent une idée de la variété de décoration sur porcelaine à la Manufacture de Sèvres depuis le milieu du dix-huitième siècle jusqu'à l'an IV. Le portefeuille contenant ces dessins se trouve à la Bibliothèque du Musée céramique.

SCULPTURE
ÉCOLE FRANÇAISE

BERRUER (Pierre-François).

Henri-François d'Aguesseau (1668-1751), *chancelier de France.*

Statuette. — Terre cuite. — H. 0m,50.

Debout, de trois quarts, la tête tournée à gauche, le corps posant sur la jambe droite, le chancelier porte une longue robe tombante, recouverte d'un manteau à larges manches ; le bras droit est étendu, la main levée ; le bras gauche est tombant ; dans la main gauche est un rouleau déployé. Derrière le personnage est un siège bas, couvert en partie par le manteau.

La statue en marbre de d'Aguesseau a été exposée au Salon de 1779 (n° 215). Elle était placée aux Tuileries avant 1871. — Un plâtre est au Musée de Versailles (n° 655, catal. d'Eud. Soulié, édition de 1859).

Cette statuette, ainsi que la plupart de celles dont nous allons parler, sont des réductions des grandes statues de marbre commandées par M. d'Angiviller, sous Louis XVI, pour former une suite des grands hommes de la France. Il avait été décidé que l'artiste à qui l'on commandait une de ces figures en livrerait une petite réduction destinée à être reproduite en biscuit de Sèvres. La plus grande partie de ces statues ayant figuré aux anciens Salons, on retrouve ainsi la date approximative de leur exécution dans les livrets. Beaucoup des grands originaux existent encore, soit dans le vestibule de la salle des séances à l'Institut, soit à Versailles, soit ailleurs.

BOIZOT (Louis-Simon).

Jean Racine (1639-1699), *poëte dramatique.*

Statuette. — Terre cuite. — H. 0m,41.

Assis dans un fauteuil à franges tombantes, que recouvre un coussin garni de glands, Racine est vu de trois quarts, la tête baissée et à droite ; il est drapé dans un manteau passant sur l'épaule gauche ; la jambe droite est posée en avant, la gauche en arrière, le pied sur un livre ; le bras gauche s'appuie sur le fauteuil. Le poëte tient de la main gauche un cahier de papier ; dans la main droite est un style ; à gauche, au centre d'une couronne renversée, on voit une poignée d'épée et des branches de laurier ; à côté, un livre ouvert sur lequel on lit : *Britannicus, Phèdre.*

Le modèle en plâtre de la statue fut exposé au Salon de 1785 (n° 233) ; le marbre figura au Salon de 1787 (n° 249). Il est aujourd'hui dans le grand vestibule de la salle des séances publiques au Palais de l'Institut. (Voy. *Inventaire des Richesses d'art.* Paris. *Monuments civils*, t. I, p. 8.)

BRIDAN (Charles-Antoine).

Pierre du Terrail, seigneur de Bayard (1475-1524), *capitaine.*

Statuette. — Terre cuite. — H. 0m,53.

Debout, de face, la tête légèrement tournée à droite, le corps posant sur la jambe gauche, Bayard est vêtu d'une tunique flottante que recouvre une cuirasse. Il tient son épée de la main droite et tâte la pointe de la main gauche. Derrière, à droite, est un tronc d'arbre contre lequel est appuyé un bouclier ; à terre, un casque.

Le modèle en plâtre de la statue a été exposé au Salon de 1787 (n° 237). Il se trouve aujourd'hui au Musée de Versailles, ainsi que le marbre, qui n'a figuré à aucun Salon. (Nos 573 et 2795, catal. d'Eud. Soulié, édition de 1859.) En 1830, le marbre de la statue de Bayard se trouvait au Louvre dans

la salle des Grands Hommes. (Voy. *Description du Musée royal des antiques du Louvre*, par le comte de Clarac, 1830, in-12, p. 332, et *Musée de sculpture antique et moderne*, par le même, où la statue de Bayard est gravée au trait par Normand père, t. III, pl. 369, n° 2654.)

BRIDAN.

Sébastien Le Prestre de Vauban (1633-1707), *ingénieur et maréchal de France*.

Statuette. — Terre cuite. — H. 0ᵐ,52.

Debout, de face, la tête tournée à gauche, en tenue de combat, le corps posant sur la jambe gauche, Vauban tient le bâton de commandement de la main droite; dans la main gauche est un plan de fortifications. A droite, un obusier, sur lequel est posé un plan de fortification en relief.

Le modèle en plâtre de la statue a été exposé au Salon de 1783 (n° 224), et le marbre a figuré au Salon de 1785 (n° 203). Il se trouvait, en 1830, au Musée du Louvre, dans la salle des Grands Hommes. (Voy. *Description du Musée royal des antiques du Louvre*, par le comte de Clarac, 1830, in-12, p. 330, et *Musée de sculpture antique et moderne*, par le même, où la statue de Vauban est gravée au trait par Normand père, t. III, pl. 371, n° 2655.) Le marbre est aujourd'hui au Musée de Versailles. (N° 2851, catal. d'Eud. Soulié, édition de 1859.)

CAFFIERI (Jean-Jacques).

Pierre Corneille (1606-1684), *poëte dramatique*.

Statuette. — Terre cuite. — H. 0ᵐ,41.

Assis dans un fauteuil et vu de trois quarts à gauche, Corneille tient une plume à la main; le bras droit est appuyé sur le genou gauche; la jambe est repliée en arrière; la main gauche pose sur des papiers placés à droite sur un socle recouvert d'une draperie tombante; le poëte porte un vêtement boutonné, à col rabattu; un manteau est jeté sur les épaules. A ses pieds, des livres dont un porte inscrits les titres des principaux ouvrages de Corneille.

Sur le devant du socle, inscription :

PIERRE CORNEILLE, NÉ A ROUEN EN 1606
MORT A PARIS EN 1684.

A droite, sur le socle :

FAIT PAR J. J. CAFFIERI EN 1779.

La statue en marbre, exposée au Salon de 1779 (n° 202), décore aujourd'hui le grand vestibule de la salle des séances au Palais de l'Institut. (Voy. *Inventaire des Richesses d'art*. Paris. *Monuments civils*, t. I, p. 8.)

Gravé au trait par Éléonore Lingée dans les *Annales du Musée et de l'École des Beaux-Arts*, par Landon, an XII (1803), t. VI, pl. 71.

CAFFIERI.

Jean-Baptiste Poquelin de Molière (1622-1673), *poëte dramatique*.

Statuette. — Terre cuite. — H. 0ᵐ,40.

Assis sur le côté d'une chaise, vu de face, vêtu d'un grand manteau, Molière a le bras gauche appuyé sur le dossier de la chaise; à gauche, sur une table recouverte d'un tapis à franges brodées, sont posés des papiers sur lesquels le bras droit est appuyé, la main tient une plume.

Sur le devant du socle, inscription :

J. B. POCQUELIN DE MOLIÈRE, NÉ A PARIS EN 1620
MORT LE 17 FÉVRIER 1673.

A gauche, sur le socle :

PAR J. J. CAFFIERI EN 1783

Nous croyons à peine utile de relever l'inexactitude de cette inscription. Molière n'est pas né en 1620, mais bien en 1622.

Le modèle en plâtre de cette statue a été exposé au Salon de 1783 (n° 219). Le marbre a figuré au Salon de 1787 (n° 235). Il décore aujourd'hui le grand vestibule de la salle des séances au Palais de l'Institut. (Voy. *Inventaire des Richesses d'art*. Paris. *Monuments civils*, t. I, p. 8.)

CHERPENTIER (François) [attribué à].

Personnage barbu.

Terme. — Terre cuite. — H. 1ᵐ,20.

De face, la tête penchée à droite; torse enfermé dans une gaine, reliée à la figure par trois mascarons décoratifs de faunes; le personnage porte une draperie sur l'épaule gauche; la draperie est terminée par un nœud au revers de la statue.

Cette figure faisait partie de la décoration de la façade du château d'Oiron (Deux-Sèvres), où elle était placée dans une niche ronde.

Gravée dans le *Magasin pittoresque*, année 1882, d'après un dessin de Froment, la statue est attribuée par l'auteur de l'article à François Cherpentier, qui, appelé par Claude Gouffier, grand écuyer de France sous François Iᵉʳ et Henri II, fut chargé de reconstruire le château en 1559, et y fit établir des fours de potier.

Le nez est mutilé.
Don de mademoiselle Gabrielle Fillon.

CLODION (CLAUDE-MICHEL).
Charles de Secondat, baron de La Brède et de Montesquieu (1689-1755), philosophe et écrivain.
Statuette. — Terre cuite. — H. 0ᵐ,40.

Assis dans un fauteuil, de face, la tête tournée à gauche, la jambe droite posée sur le genou gauche, le président Montesquieu porte une robe drapée et une pèlerine d'hermine sur les épaules; il tient une plume de la main droite. Près de lui, sur une table recouverte d'un tapis, est posée une toque; près de la toque, des livres que Montesquieu feuillette de la main gauche.

Le modèle en plâtre de la statue fut exposé au Salon de 1779 (n° 238). Le marbre, qui figura au Salon de 1783 (n° 265), décore aujourd'hui le grand vestibule de la salle des séances au palais de l'Institut. (Voy. *Inventaire des Richesses d'art.* PARIS. *Monuments civils,* t. I, p. 7.)

CROS (HENRY).
Gitane des Pyrénées.
Buste. — Terre cuite. — H. 0ᵐ,40.
Montesquieu. De face, tête nue, cheveux tombant sur le vêtement.
Colorations après cuisson.
Salon de 1882 (n° 4251).
Acquis par l'État et déposé au Musée de la Manufacture (Décision du 31 janvier 1884).

DAVID D'ANGERS (PIERRE-JEAN).
Pierre-Narcisse, baron Guérin (1774-1833), peintre d'histoire.
Médaillon. — Terre cuite. — Diam. 0ᵐ,14.
Tête nue, de profil à droite; favoris sur la joue; sans indication de vêtement.

Signé à la section du cou : DAVID.
Derrière la tête est gravée en fac-simile la signature avec parafe : GUÉRIN.

Ce médaillon et les suivants, offerts au Musée de la Manufacture par DAVID D'ANGERS en 1842, 1846 et 1847, présentent un intérêt particulier; ce sont les terres originales modelées par DAVID; elles ont subi une légère cuisson qui n'a pas altéré la finesse du modelé.

Le bronze original de ce médaillon ne porte pas de date. Il est entré en 1846 au Musée David, à Angers. C'est également à cette époque que le statuaire a offert la terre cuite à la Manufacture de Sèvres. A quelle date exacte le médaillon a-t-il été modelé? Nous ne pouvons le dire. (Voy. au sujet de cette œuvre, *Inventaire des Richesses d'art.* PROVINCE. *Monuments civils,* t. III, p. 193.)
Don de DAVID D'ANGERS (1846).

DAVID D'ANGERS (P. J.).
Jean-Baptiste Dumas (1800-1884), chimiste, membre de l'Académie des sciences et de l'Académie française.
Médaillon. — Terre cuite. — Diam. 0ᵐ,16.
Tête nue, de profil à gauche, sans indication de vêtement.

Signé à la section du cou : DAVID, 1846.
Devant la tête est gravée en fac-simile la signature avec parafe : J. DUMAS.

(Voyez au sujet du bronze et des reproductions lithographiées *Inventaire des Richesses d'art.* PROVINCE. *Monuments civils,* t. III, p. 194.)
Don de DAVID D'ANGERS (1847).

DAVID D'ANGERS (P. J.).
Joachim Lelewel (1787-1861), nonce à la Diète de Pologne (1830), historien.
Médaillon. — Terre cuite. — Diam. 0ᵐ,16.
Tête nue, de profil à droite; barbe; sans indication de vêtement.

Signé à droite, au bas du menton : DAVID, 1845.
Derrière la tête en exergue sont gravés en fac-simile la signature et le parafe : JOACHIM LELEWEL.

Le bronze du Musée David porte le millésime 1844. (Voyez au sujet de l'étude préparatoire dessinée et de la lithographie faite d'après cet ouvrage, *Inventaire des Richesses d'art.* PROVINCE. *Monuments civils,* t. III, p. 188).
Don de DAVID D'ANGERS (1846).

DAVID D'ANGERS (P. J.).
Charles Paul de Kock (1794-1871), romancier.
Médaillon. — Terre cuite. — Diam. 0ᵐ,17.
Tête nue, de profil à gauche; indication de vêtement.

Signé à droite : DAVID, 1842.
Devant la tête en exergue sont gravés, en fac-simile, la signature et le parafe : CH. PAUL DEKOCK (sic).

Le bronze du Musée David porte le millésime 1841 et est signé à gauche. (Voy. *Inventaire des Richesses d'art.* PROVINCE. *Monuments civils*, t. III, p. 181).
Don de DAVID D'ANGERS (1846).

DAVID D'ANGERS (P. J.).

Joseph-Jérôme Le Français de Lalande (1732-1807), *astronome*.

Médaillon. — Terre cuite. — Diam 0m,16.

Tête nue, de profil à gauche; sans indication de vêtement.

Signé à la section du cou : DAVID.

Devant la tête sont gravés en fac-simile la signature et le parafe du modèle avec l'inscription :

DELALANDE, ANCIEN DIRECTEUR DE L'OBSERVATOIRE.

Le bronze du Musée David non daté est entré en 1851 dans cette collection. La terre cuite offerte en 1846 à la Manufacture de Sèvres permet donc de chercher antérieurement à cette dernière date l'époque de l'exécution du médaillon. L'œuvre est lithographiée. (Voy. *Inventaire des Richesses d'art.* PROVINCE. *Monuments civils*, t. III, p. 196.)
Don de DAVID D'ANGERS (1846).

DAVID D'ANGERS (P. J.).

Michel Ney, duc d'Elchingen, prince de la Moskowa (1769-1815), *maréchal de France*.

Médaillon. — Terre cuite. — Diam. 0m,17.

Tête nue, de profil à gauche, avec couronne de laurier; favoris sur la joue; sans indication de vêtement.

Signé à la section du cou : DAVID.

Derrière la tête, la signature et le parafe sont gravés en exergue : NEY.

Le bronze du Musée David est sans date, mais diverses indications fournies par les dessins de l'artiste qui ont précédé l'exécution de cette médaille permettent d'établir qu'elle a été modelée en 1845. On trouvera d'intéressants détails sur cette œuvre dans l'inventaire du Musée David. (Voy. *Inventaire des Richesses d'art.* PROVINCE. *Monuments civils*, t. III, p. 189, 347, 356.)
Don de DAVID D'ANGERS (1846).

DAVID D'ANGERS (P. J.).

Louis-Bernard Guyton-Morveau (1737-1816), *chimiste et homme politique*.

Médaillon. — Terre cuite. — Diam. 0m,18.

Tête nue, de profil à droite; perruque attachée par derrière avec un ruban; indication de vêtement, collet rabattu et cravate.

Signé à la section du cou : DAVID.

Devant la tête sont gravés en exergue et en fac-simile la signature et le parafe : L. B. GUYTON-MORVEAU.

Le bronze du Musée David, sans date, est entré seulement en 1846 dans cette galerie. L'offre de la terre cuite à la Manufacture de Sèvres datant de 1842, on est autorisé à chercher vers cette dernière date l'époque de l'exécution du médaillon. (Voy. *Inventaire des richesses d'art.* PROVINCE. *Monuments civils*, t. III, p. 193-194.)
Don de DAVID D'ANGERS (1842).

DAVID D'ANGERS (P. J.).

Marie-Éléonore Magu (1788-1860), *poëte, tisserand*.

Médaillon. — Terre cuite. — Diam. 0m,18.

Tête nue, de profil à droite; favoris sur la joue; sans indication de vêtement.

Au-dessous du menton, à droite : AU POÈTE MAGU, DAVID, 1842.

Derrière la tête sont gravés en exergue la signature et le parafe avec inscription :

MAGU, TISSERAND A LIZY-SUR-OURQ.

(Voy. *Inventaire des Richesses d'art.* PROVINCE. *Monuments civils*, t. III, p. 183.)
Don de DAVID D'ANGERS (1842).

DAVID D'ANGERS (P. J.).

Amans-Alexis Monteil (1769-1850), *historien*.

Médaillon. — Terre cuite. — Diam. 0m,18.

Tête nue, de profil à droite; collier de barbe; indication de vêtement, collet rabattu, cravate.

Au-dessous du menton, à droite, signé : DAVID, 1842.

La signature et le parafe du modèle sont gravés en creux à droite : MONTEIL.

Le bronze du Musée David, absolument semblable à cette terre cuite, porte le millésime 1836. Il est donc permis de penser que la terre cuite, demeurée entre les mains de l'artiste, a été datée au moment où il en a fait l'offre à la Manufacture de Sèvres. (Voy. *Inventaire des Richesses d'art.* PROVINCE. *Monuments civils*, t. III, p. 162.)
Don de DAVID D'ANGERS (1846).

DEJOUX (CLAUDE).

Nicolas de Catinat, seigneur de Saint-Gratien (1637-1712), maréchal de France.

Statuette. — Terre cuite. — H. 0m,47.

Debout, de face, la tête baissée, de trois quarts à droite, le corps appuyé sur la jambe droite, la gauche en avant, Catinat porte une armure sur laquelle est jeté un manteau; la main droite tient une épée la pointe en terre; dans la main gauche est un plan déployé sur lequel on lit : *Plan des plaines de La Marsaille*. A droite, un casque sur le sol.

Le modèle en plâtre de cette statue fut exposé au Salon de 1781 (n° 270). Le marbre figura au Salon de 1783 (n° 256). Il est aujourd'hui au Musée de Versailles (n° 2837, catal. d'Eud. Soulié, édition de 1860).

ESPERCIEUX (JEAN-JOSEPH).

Joseph-Gaspard Robert, fabricant de porcelaine et de faïence à Marseille de 1766 à 1793.

Buste. — Terre cuite. — H. 0m,54.

De face, la tête légèrement tournée à droite; cheveux ondulés et renvoyés en arrière; la lèvre inférieure forme saillie; une draperie à l'antique est jetée sur l'épaule droite.

Inscription à gauche sur la base formant socle : FAIT PAR E..... [mots effacés avant la cuisson] LAMITIÉ.

Signé : ESPERCIEUX 7bre 1790.

Don de M. H. DE LA MOTTA, architecte, petit-neveu de ROBERT.

FEUCHÈRE (JEAN-JACQUES).

Alexandre Brongniart, administrateur de la Manufacture de Sèvres de 1801 à 1847.

Buste. — Bronze. — H. 0m,65.

Tête nue, de face; costume civil; rosette d'officier de la Légion d'honneur; cravate étoffée.

Dans la face antérieure du socle est gravé en creux :

ALEXANDRE BRONGNIARD (sic), FONDATEUR DU MUSÉE CÉRAMIQUE. 1770-1847.

Signé à gauche, en creux : J. FEUCHÈRE A MONSIEUR Adre BRONGNIARD (sic). 1841.

Déposé par l'État.

GOIS (ÉTIENNE-PIERRE-ADRIEN).

Michel de L'Hospital (1507-1573), chancelier de France.

Buste. — Terre cuite. — H. 0m,47.

Debout, de trois quarts à gauche, la tête tournée à droite, le corps posant sur la jambe gauche, la droite en arrière, l'Hospital porte une robe longue maintenue par une large ceinture à bouts flottants; sur ses épaules est jeté un manteau à larges manches; le bras droit est allongé; la main tient une toque.

La statue en marbre a été exposée au Salon de 1777 (n° 223). Elle se trouvait placée aux Tuileries avant 1871. Un plâtre est au Musée de Versailles (n° 652, catal. d'Eud. Soulié, édition de 1859).

GOIS.

Matthieu Molé (1584-1656), homme d'État.

Statuette. — Terre cuite. — H. 0m,40.

Assis, le corps penché en arrière, et de trois quarts à droite, Matthieu Molé est vêtu d'une longue robe que recouvre un manteau avec pèlerine; le bras droit ployé maintient la toque sur le genou droit; sur un socle à droite sont posés des papiers et un coffret sur lequel s'appuie la main gauche.

Le modèle en plâtre de la statue a été exposé au Salon de 1785 (n° 210). Le marbre a figuré au Salon de 1789 (n° 220). Il décore aujourd'hui le grand vestibule de la salle des séances au palais de l'Institut. (Voyez *Inventaire des Richesses d'art*. PARIS. *Monuments civils*, t. I, p. 7.)

HOUDON (JEAN-ANTOINE).

Anne-Hilarion de Costentin, comte de Tourville (1624-1701), maréchal de France.

Statuette. — Terre cuite. — H. 0m,52.

Debout, de trois quarts à droite, le corps posant sur la jambe droite, la gauche en arrière, il tient son épée de la main droite; dans l'autre main est le bâton de commandement. En arrière, une proue de navire.

La statue en marbre a été exposée au Salon de 1781 (n° 251). En 1830, elle se trouvait au Musée du Louvre, dans la salle des Grands Hommes. (Voy. *Description du Musée royal des antiques du Louvre*, par le comte de Clarac, 1830, in-12, p. 327, et *Musée de sculpture antique et moderne*, par le même, où la statue de Tourville est gravée au trait par NORMAND père, t. III, pl. 371, n° 2665.)

Le marbre est aujourd'hui au Musée de Ver-

4.

sailles (n° 2858, catal. d'Eud. Soulié, édition de 1860).

JULIEN (Pierre).

Jean de La Fontaine (1621-1695), *fabuliste*.

Statuette. — Terre cuite. — H. 0^m,41.

Assis sur un cep de vigne garni de raisins et de feuillages, le corps de trois quarts à droite, La Fontaine est drapé dans un manteau; la jambe droite passe sur la jambe gauche; le poëte tient de la main droite un style; le bras est appuyé sur un tronc de cep; dans la main gauche est un papier sur lequel est écrit : *Le Renard et les Raisins*. Sur le socle, à gauche, un renard assis a la tête tournée vers le fabuliste et la patte gauche posée sur un livre fermé.

Gravé au trait par Éléonore Lingée dans les *Annales du Musée* de Landon. T. 6°. An 12 (1803).

Le modèle en plâtre de la statue a été exposé au Salon de 1783 (n° 234). Le marbre a figuré au Salon de 1785 (n° 222). Il décore aujourd'hui le grand vestibule de la salle des séances au palais de l'Institut. (Voy. *Inventaire des Richesses d'art*. Paris. *Monuments civils*, t. I, p. 8.)

LECOMTE (Félix).

François de Salignac de La Mothe-Fénelon (1651-1715), *archevêque de Cambrai*.

Statuette. — Terre cuite. — H. 0^m,51.

Debout, de trois quarts, la tête à gauche, le corps posant sur la jambe droite, la jambe gauche en arrière, Fénelon est vêtu d'une soutane avec surplis brodé et camail; il tient de la main gauche, pressé contre lui, un livre dont il écarte les feuillets de la main droite.

Sur le socle à droite : Lecomte F^t 1783.

La statue en marbre a été exposée au Salon de 1777 (n° 232); elle décore aujourd'hui la salle des séances publiques au palais de l'Institut. (Voy. *Inventaire des Richesses d'art*. Paris. *Monuments civils*, t. I, p. 6.) Un exemplaire en plâtre est au Musée de Versailles (n° 654, cat. d'Eud. Soulié, édition de 1859).

Lecomte.

Charles Rollin (1661-1741), *humaniste et historien*.

Statuette. — Terre cuite. — H. 0^m,43.

Assis dans un fauteuil, de trois quarts à gauche, la tête tournée à droite, Rollin est drapé dans sa robe; une pèlerine d'hermine est jetée sur les épaules; la main gauche tient un livre.

Le modèle en plâtre de la statue a été exposé au Salon de 1787 (n° 247). Le marbre a figuré au Salon de 1789 (n° 231). Il décore aujourd'hui le grand vestibule de la salle des séances au palais de l'Institut. (Voy. *Inventaire des Richesses d'art*. Paris. *Monuments civils*, t. I, p. 8.)

MATHIEU-MEUSNIER (Rolland).

Désiré-Denis Riocreux (1791-1872), *conservateur du Musée céramique de Sèvres*.

Buste. — Bronze. — H. 0^m,65.

Tête nue, de face; habit boutonné; ruban de chevalier de la Légion d'honneur à la boutonnière; un collier de barbe encadre la figure; le front haut est dégarni de cheveux. L'œil gauche est crevé.

Sur la face antérieure du socle est gravé en creux :

DENIS DÉSIRÉ RIOCREUX, CONSERVATEUR DU MUSÉE CÉRAMIQUE, 1791-1872.

Signé à droite en creux, au bas du buste : Mathieu-Meusnier.

Inscription à gauche, gravée en creux :

A LA MÉMOIRE DE MON BON ET EXCELLENT AMI RIOCREUX. MATHIEU-MEUSNIER S^t. 1877.

Le modèle en plâtre métallisé a été exposé au Salon de 1878 (n° 4450).

Déposé par l'État.

MONOT (Martin-Claude).

Abraham Duquesne (1610-1688), *lieutenant général des armées navales*.

Statuette. — Terre cuite. — H. 0^m,57.

Debout, de face, la tête tournée à droite, en tenue de combat, le corps posant sur la jambe gauche, Duquesne a le bras droit allongé; il tient son épée de la main gauche dirigée en arrière. Au bas de la figure est un canon, la gueule en l'air, posé sur des cordages; au pied, un boulet, des voiles et une ancre.

Le modèle en plâtre de la statue a été exposé au Salon de 1785 (n° 237). Le marbre a figuré au Salon de 1787 (n° 327). Il est aujourd'hui au Musée de Versailles (n° 2838, catal. d'Eud. Soulié, édition de 1860).

MOUCHY (LOUIS-PHILIPPE).

Maximilien de Béthune, baron, puis marquis de Rosny, duc de Sully (1560-1641), homme d'État.

Statuette. — Terre cuite. — H. 0^m,50.

Debout, de trois quarts à droite, posant sur la jambe gauche, il tient des plans déployés de la main gauche et soutient son manteau du bras droit. En arrière, un obusier sur son affût; au pied, des bombes.

La statue en marbre a été exposée au Salon de 1777 (n° 229). Elle décore aujourd'hui la salle des séances publiques au palais de l'Institut. (Voy. *Inventaire des Richesses d'art*. PARIS. *Monuments civils*, t. I, p. 6-7.) Un exemplaire en plâtre est au Musée de Versailles (n° 2822, catal. d'Eud. Soulié, édition de 1860).

MOUCHY (L. P.).

François-Henri de Montmorency, duc de Luxembourg (1628-1695), maréchal de France.

Statuette. — Terre cuite. — H. 0^m,53.

Debout, de face, la tête tournée à droite, le corps posant sur la jambe droite, la jambe gauche en avant, le maréchal est en tenue de combat; il tient de la main droite le bâton de commandement; la main gauche est appuyée sur la hanche. En arrière, est un rocher contre lequel est posé un trophée de drapeaux; à droite, un canon couché à terre.

Le modèle en plâtre d'une première statue du maréchal, destinée à l'École militaire, a été exposé au Salon de 1773 (n° 207). Le modèle d'une seconde statue, destinée à « être exécutée en bronze pour le Roi », a figuré au Salon de 1787 (n° 240). Elle se trouvait placée, en 1830, au Musée du Louvre, dans la salle des Grands Hommes. (Voy. *Description du Musée royal des antiques du Louvre*, par le comte de Clarac, 1830, in-12, p. 329, et *Musée de sculpture antique et moderne*, par le même, où la statue de LUXEMBOURG est gravée au trait par NORMAND père, t. III, pl. 370, n° 2662.) Le marbre de cette seconde œuvre est aujourd'hui au Musée de Versailles (n° 2850, cat. d'Eud. Soulié, édition de 1860).

MOUCHY (L. P.).

Charles de Sainte-Maure, marquis, puis duc de Montausier (1610-1690), lieutenant général des armées du Roi.

Statuette. — Terre cuite. — H. 0^m,40.

Assis dans un fauteuil à draperie tombante, le corps de trois quarts à gauche, la tête tournée à droite, les jambes ployées, dirigées en arrière, Montausier porte les cheveux frisés et tombants; le bras droit est appuyé sur le bras du fauteuil, la main gauche tient un chapeau à larges bords garni de plumes; sur le côté gauche, entre les pieds du fauteuil, deux livres fermés posent à terre.

Le modèle en plâtre de la statue a été exposé au Salon de 1781 (n° 240). Le marbre a figuré au Salon de 1789 (n° 224). Il décore aujourd'hui le grand vestibule de la salle des séances publiques au palais de l'Institut. (Voy. *Inventaire des Richesses d'art*. PARIS. *Monuments civils*, t. I, p. 8.)

NINI (JEAN-BAPTISTE).

Hyacinthe de Rigaud, comte de Vaudreuil.

Médaillon. — Terre cuite rouge. — Diam. 0^m,115.

Tête à gauche, cheveux relevés et frisés sur les côtés; ruban de queue attaché à un jabot de dentelle et flottant derrière les épaules; cravate unie.

Légende :

HIACINTHE DE RIGAUD COMTE DE VAUDREUIL.

Sur la saillie du buste, en creux : J. B. NINI. F. 1770.

L'encadrement est formé d'une moulure à filets unis.

NINI (J. B.).

Personnage inconnu.

Médaillon. — Terre cuite rouge. — Diam. 0^m,15.

Tête d'homme, à droite; cheveux frisés et relevés; la queue relevée par un catogan; figure assez jeune, traits réguliers. Habit à collet rabattu, gilet fermé.

Sur la saillie du buste, en creux : J. B. NINI. F.

L'encadrement est formé de moulures guillochées.

M. Villers, dans sa notice très-étudiée sur *Jean-Baptiste Nini et son œuvre* (Blois, 1862), n'est pas parvenu à découvrir le nom du personnage modelé par NINI.

Don Grasset aîné.

NINI (J. B.).

Charles-Juste, prince de Beauveau.

Moule de médaillon. — Terre cuite rouge. — Diam. 0^m,13.

Tête à droite, cheveux relevés et frisés

sur les côtés; ruban de queue attaché à un jabot de dentelle et flottant derrière les épaules; costume de ville, cravate unie.

Légende :

CHARLES JUSTE PRINCE DE BEAUVEAU.

Signé sur la saillie du buste, en relief : J. B. NINI. F. 1769.

L'encadrement est formé de moulure à filets unis.

Don de M. A. Villers.

NINI (J. B.).

Berthevin, chimiste d'Orléans.

Médaillon. — Terre cuite brune. — Diam. 0m,11.

Tête à droite; costume de ville, col rabattu, chemise à jabot, cravate à nœud, cheveux frisés et relevés, la queue attachée en catogan.

Légende :

P. BERTHEVIN CHI : ART : EN POR : DE ROY DE SUE : DAN : ETCC 1775.

[S. BERTIVIN CHIMISTE, ARTISTE EN PORCELAINE DU ROI DE SUÈDE ET DU DANEMARK.]

Sur la saillie du buste, en creux : J. B. NINI. F. 1775.

L'encadrement est formé d'une moulure à filets unis.

On trouvera la mention d'un manuscrit du chimiste dans notre *Bibliographie céramique* (in-8°, Quantin, 1881).

NINI (J. B.).

Leray de Chaumont, intendant des Invalides.

Médaillon. — Terre cuite rouge. — Diam. 0m,16.

Tête à droite; cheveux frisés et relevés en arrière, habit à collet rabattu, manteau sur l'habit; chemise à jabot.

Légende :

J. D . LERAY . DE . CHAUMONT . INTENDANT . DES . INVAL.

Les mots de la légende sont séparés par un fleuron.

Armoiries sur la saillie du buste, en relief : D'ARGENT AU CHEVRON DE GUEULES, DEUX ÉTOILES EN CHEF DE MÊME, MONTAGNE EN POINTE.

En creux, avant l'armoirie : J.B.NINI.F.

A la suite de l'armoirie : 1770.

L'encadrement est formé d'une moulure à filets unis.

NINI (J. B.).

Benjamin Franklin (1706-1790), savant et homme d'État.

Médaillon. — Terre cuite noire. — Diam. 0m,11.

Tête à gauche, coiffée d'un bonnet de fourrures; gilet et habit très-simples; cravate avec nœud.

Légende :

B . FRANKLIN . AMERICAIN.

Au commencement et à la fin de chaque mot est gravée une petite fleur à quatre pétales.

En creux sur la saillie du buste : NINI. F. 1777.

Sur la saillie en relief, armoiries : D'ARGENT A L'ÉTINCELLE MOUVANT DU FLANC DEXTRE D'UNE NUÉE VERS UN DEXTROCHÈRE ARMÉ. *Timbre :* couronne de fantaisie.

L'encadrement est formé d'une moulure à filets unis.

Don de M. J. Greslou.

NINI (J. B.).

Benjamin Franklin.

Médaillon. — Terre cuite brune. — Diam. 0m,16.

Le personnage, vu en buste, à gauche, est représenté à l'antique.

Légende :

ERIPUIT . COELO . FULMEN . SCEPTRUMQUE . TIRANNIS. J. B. NINI. F. MDCCLXXIX.

Chaque mot de la légende est séparé ou par l'emblème de la foudre, ou par une main armée d'une tige de fer; ces emblèmes sont opposés l'un à l'autre.

Sur la saillie en relief, armoiries : D'ARGENT A L'ÉTINCELLE MOUVANT DU FLANC DEXTRE D'UNE NUÉE VERS UN DEXTROCHÈRE ARMÉ. *Timbre :* couronne de fantaisie.

En creux sur la saillie du buste : J. B. NINI. F. 1778.

L'encadrement est formé d'une moulure à filets unis.

Don de mademoiselle Mira Vigneron.

NINI (J. B.).

Benjamin Franklin.

Moule de médaillon. — Terre cuite. — Diam. : 0m,175.

Le personnage, vu en buste, à droite, est représenté à l'antique.

Légende :

B . FRANKLIN . IL . DIRIGE . LA . FOUDRE . ET . BRAVE . LES . TIRANS. J. B. NINI. F. 1779.

Chaque mot de la légende est séparé ou par l'emblème de la foudre, ou par une main armée d'une tige de fer; ces emblèmes sont opposés l'un à l'autre.

Sur la saillie en creux, armoiries : D'ARGENT A L'ÉTINCELLE MOUVANT DU FLANC DEXTRE D'UNE NUÉE VERS UN DEXTROCHÈRE ARMÉ. *Timbre :* couronne de fantaisie.

En relief, sur la saillie du buste : J. B. NINI. F. 1778.

L'encadrement est formé d'une moulure à filets unis.

Don de M. A. Villers.

PAJOU (AUGUSTIN).

Jacques-Bénigne Bossuet (1627-1704), *évêque de Meaux.*

Statuette. — Terre cuite. — H. 0^m,50.

Debout, de trois quarts, la tête à droite, vêtu d'une soutane avec surplis brodé, recouvert d'un manteau et d'une pèlerine d'hermine, Bossuet tient de la main droite un livre sur lequel est posé l'index de la main gauche.

La statue en marbre a été exposée au Salon de 1779 (n° 201). Elle décore aujourd'hui la salle des séances publiques au palais de l'Institut. (Voy. *Inventaire des Richesses d'art.* PARIS. *Monuments civils*, t. I, p. 7.) Un exemplaire en plâtre de cet ouvrage est au Musée de Versailles (n° 653, catal. d'Eud. Soulié, édition de 1859).

PAJOU (A.).

René Descartes (1596-1650), *philosophe.*

Statuette. — Terre cuite. — H. 0^m,50.

Debout, de trois quarts, à droite, la tête presque de face, le corps posant sur la jambe gauche, Descartes est drapé dans un manteau; à gauche est un socle carré sur lequel sont posés deux livres maintenant des papiers déroulés qui retombent sur un des côtés du socle; devant le socle sont un rapporteur et un compas; le bras droit s'appuie sur les livres. Le personnage tient de la main gauche un rouleau de papier. En arrière, des livres empilés.

La statue en marbre a été exposée au Salon de 1777 (n° 214). Elle décore aujourd'hui la salle des séances publiques au palais de l'Institut. (Voy. *Inventaire des Richesses d'art.* PARIS. *Monuments civils*, t. I, p. 7.) Un exemplaire en plâtre de cet ouvrage est au musée de Versailles (n° 836, catal. d'Eud. Soulié, édition de 1859).

PAJOU (A.).

Blaise Pascal (1623-1662), *philosophe.*

Statuette. — Terre cuite. — H. 0^m,38.

Assis dans un fauteuil recouvert d'un coussin, vu de face, et la tête tournée à gauche, Pascal est drapé dans un manteau; la jambe droite est rejetée en arrière; la main droite est relevée à la hauteur de la joue; le personnage tient de la main gauche une tablette posée sur la cuisse. A gauche, sur le sol, est un livre sur lequel est posée une écritoire; à côté, des feuillets de papier et une plume; à droite, un livre ouvert sur lequel on lit: *Lettre à un Provincial.*

Le modèle, en plâtre, de la statue, a été exposé au Salon de 1781 (n° 227). Le marbre a figuré au Salon de 1785 (n° 198). Il décore aujourd'hui le grand vestibule de la salle des séances au palais de l'Institut. (Voy. *Inventaire des richesses d'art.* PARIS. *Monuments civils*, t. I, p. 8.)

PAJOU (A.).

Henri de la Tour d'Auvergne, vicomte de Turenne (1611-1675), *maréchal de France.*

Statuette. — Terre cuite. — H. 0^m,49.

Debout, de trois quarts à gauche, le corps posant sur la jambe gauche, Turenne est en costume de combat; il tient de la main droite son épée et dirige la pointe à droite. Sur un socle carré est un coussin sur lequel est posée la couronne de France.

Le modèle en plâtre d'une première statue du maréchal, destinée à l'École militaire, a été exposé au Salon de 1773 (n° 199). Le marbre d'une seconde statue a figuré au Salon de 1783 (n° 216). Il était placé, en 1830, au Musée du Louvre, salle des Grands Hommes. (Voy. *Description du Musée royal des antiques du Louvre*, par le comte de Clarac, 1830, in-12, p. 334, et *Musée de sculpture antique et moderne*, par le même, où la statue de Turenne est gravée au trait par NORMAND père, t. III, pl. 370, n° 2657.) Le modèle en plâtre de cette seconde œuvre, ainsi

que le marbre, sont au musée de Versailles (nos 574 et 2836, catal. d'Eud. Soulié, édition de 1859-1860).

RENAUD (JEAN-MARTIN), membre de l'Académie de Valenciennes.

Faune et Satyresse.

Bas-relief. — Terre cuite brune. — H. 0m,105 — L. 0m,075.

A droite, une Satyresse enlevant à un Faune une épine du pied; la main appuyée sur une branche d'arbre, le Faune a la jambe soutenue par un petit Satyre à gauche. Au centre, une chasseresse nue, avec une peau de bouc pour manteau, passe sa main autour du cou du Faune pour le soutenir.

RENAUD (J. M.).

La Balançoire.

Médaillon. — Terre cuite brune. — Diam.: 0m,055.

A gauche, sur le haut d'une balançoire rustique, une femme nue cueille des feuillages à un arbre. A gauche, tout au bas de la balançoire, posant sur le sol, est un petit Amour, perché sur le dos d'un Satyre; l'Amour vise avec son arc la femme qui cueille des feuilles.

Signé à gauche, en relief: J. M. RENAUD.

A droite, la lettre : F.

RENAUD (J. M.).

L'Amour.

Médaillon. — Terre cuite noire. — Diam. 0m,055.

Au centre, l'Amour, sur un cheval, est vu de profil à droite.

Signé au bas, en relief: R.

ROGUIER (HENRI-VICTOR), sculpteur à la Manufacture de Sèvres vers 1780 [attribué à].

Jean-Jacques Hettlinger, directeur de la Manufacture de Sèvres de 1793 à 1800.

Buste. — Terre cuite. — H. 0m,54.

De face, tête nue, perruque avec un nœud de ruban à la queue ; autour du cou, cravate lâche sur une chemise à jabot en dentelle.

Don de madame veuve Troyon.

ROLAND (PHILIPPE-LAURENT).

Louis II de Bourbon, prince de Condé, dit « le Grand Condé » (1621-1686), *capitaine.*

Statuette. — Terre cuite. — H. 0m,50.

Debout, de trois quarts, la tête de face, la jambe droite en avant, en tenue de combat, Condé a le bras gauche appuyé sur la hanche; il avance du bras droit son bâton de commandement.

Sur le socle, à gauche : ROLAND Ft 1785.

Le modèle, en plâtre, de la statue, a été exposé au Salon de 1785 (n° 249). Le marbre a figuré au Salon de 1787 (n° 263). Il était placé, en 1830, au Musée du Louvre, dans la salle des Grands Hommes. (Voy. *Description du Musée royal des antiques du Louvre*, 1830, in-12, p. 333, et *Musée de sculpture antique et moderne*, par le même, où la statue de Condé est gravée au trait par NORMAND père, t. III, pl. 370. n° 2668.) Le marbre est aujourd'hui au Musée de Versailles (n° 2835, catal. d'Eud. Soulié, édition de 1860).

TRABUCCI ou TRABUCHY FRÈRES.

Fragments de la Lanterne de Démosthènes.

Terre cuite.

Fragments de bas-reliefs et de rondes bosses de la Lanterne de Démosthènes, du parc de Saint-Cloud; ils consistent en figurines d'homme, torse, dauphin, corniche et modillon.

La ruine de ce monument fut achevée pendant la campagne de 1870-1871; déjà, BRONGNIART, dans son *Traité des arts céramiques*, constatait en 1844 que la partie en terre cuite de la Lanterne de Diogène (on l'appelait indifféremment de Démosthènes ou de Diogène) « commençait à s'altérer et à tomber en ruine ».

Le livret de l'*Exposition publique des produits de l'industrie française, Catalogue des productions industrielles qui seront exposées dans la grande cour du Louvre, pendant les cinq jours complémentaires de l'an X*, imprimé par ordre du Ministre de l'Intérieur, donne l'analyse suivante du monument : « Au milieu de la cour du Louvre, on distinguera le monument de Lysicrates à Athènes, vulgairement connu sous le nom de *Lanterne de Diogène*. Ce monument antique, de marbre blanc, et du siècle d'Alexandre, l'un des plus curieux et des mieux conservés de tous ceux que l'on voit encore à Athènes, a été exécuté en terre cuite dans les mêmes dimensions que l'original, par les Cens TRABUCHY FRÈRES, poêliers à la barrière du Roule, à

Paris, sous la direction des C^{ens} LEGRAND et MOLINOS, architectes. »

La Lanterne de Démosthènes ne fut érigée qu'en 1808 sur le plateau élevé du parc; de nombreuses gravures ont été publiées d'après l'ensemble architectural; mais les fragments du Musée de Sèvres donnent une idée plus précise de la finesse des bas-reliefs de la partie supérieure du monument.

TROY.

Anne-Robert-Jacques Turgot, baron de l'Aulne (1727-1781), contrôleur des Finances et économiste.

Médaillon ovale. — Terre cuite blanche. — H. 0^m,10. — L. 0^m,07.

Tête à droite, cheveux frisés et relevés; habit à la française; cravate unie. Ce portrait est renfermé dans un ovale suspendu par un ruban formant phylactère; au-dessous, une guirlande de fruits et de feuillages en relief.

Légende :

A. R. J. TURGOT . ANCIEN CONTR. GÉN. DES FINANCES.

Inscription sur le bord du médaillon gravée à la pointe :

A L'ILLUSTRE ÉMILE DE SULLY. 1776.

Signé au bas, en creux : TROY *inv. et fec.*

INCONNUS DE L'ÉCOLE FRANÇAISE.

INCONNU.

1. *Guirlande décorative.*

Sculpture sur bois. — H. 0^m,45. — L. 1^m,83.

Au centre, un nœud de ruban déroulé relie deux guirlandes de fleurs et de feuillages, terminées de chaque côté par deux modillons ornés aux bouts desquels pendent également des fleurs et des feuillages.

Cet ouvrage, en bois finement travaillé, faisait partie de la décoration d'une des fenêtres du petit salon dit « de Louis XV », à l'ancienne Manufacture.

INCONNU.

2. *Portrait présumé de la femme de Nattier.*

Buste. — Terre cuite. — H. 0^m,37.

De face, les cheveux relevés; sur le sommet du front est disposée une coiffure de feuillages et de roses; un voile est ajusté sur la chevelure.

Daté à gauche, en creux : 1754.

Le registre d'entrée de la Manufacture de Sèvres porte que ce buste est celui de mademoiselle Marie-Madeleine de La Roche, femme du peintre NATTIER, et qu'il aurait été sculpté par JEAN-JACQUES CAFFIÉRI; mais M. J. Guiffrey, dans son livre sur les CAFFIÉRI (Paris, 1877, in-8°, p. 186), attribue ce buste plutôt à l'école de LEMOINE qu'à JEAN-JACQUES CAFFIÉRI, et les raisons qu'il donne de son assertion paraissent probantes.

BISCUITS DE PORCELAINE
ÉCOLE FRANÇAISE

BRACHARD (JEAN-CHARLES-NICOLAS), sculpteur à la Manufacture de Sèvres.

Joachim Lafarge (?—1825), *économiste.*

Buste en biscuit de porcelaine — H. 0^m,30.

De face; une cicatrice très-marquée, partant du coin de l'œil droit, se prolonge sur le front. Coiffure à marteau; chemise à petits plis; cravate blanche à bouffettes; gilet fermé; habit ouvert, col dit « à la Marat ».

Le buste pose sur un socle rond à moulures.

Lafarge, créateur de la tontine qui porte son nom, avait soumis son système à la sanction de l'Assemblée nationale, en 1790. Par lettres patentes du 17 août 1791, Louis XVI délivrait un brevet à l'économiste pour l'autoriser à établir à Paris une Caisse d'épargne et de bienfaisance. D'octobre 1791 à septembre 1793, Lafarge recueillit de 120,000 souscripteurs la somme d'environ 60 millions; mais, en 1797, sur la plainte des actionnaires qui se prétendaient lésés, le Gouvernement refusa d'accepter la teneur du contrat primitif passé entre l'inventeur de la tontine et l'État. Par un décret impérial du 1^{er} avril 1809, la direction de la Caisse d'épargne fut définitivement enlevée à Lafarge pour être confiée à trois membres du Conseil municipal, délégués par le préfet de la Seine. Lafarge s'adressa aux tribunaux, mais fut débouté de sa demande par un jugement du tribunal civil de 1821.

Lafarge, né à Paris vers le milieu du dix-huitième siècle, mourut obscur en 1825.

Les actions de sa tontine ne sont pas encore éteintes, et une commission de l'Hôtel de ville en poursuit le recouvrement. En 1886, dix-sept actionnaires, âgés de quatre-vingt-treize à cent ans, ont droit à un maximum de six mille francs, dû à un versement primitif de cent francs en assignats.

Ce buste et le suivant, exécutés en biscuit à la Manufacture de Sèvres, montrent combien fut populaire Lafarge pendant une dizaine d'années, avant le renversement de son système financier. Les recherches faites au Cabinet des estampes de la Bibliothèque nationale, et restées sans résultat, portent à croire qu'il n'existe pas d'autre représentation de Lafarge que celle qui fut modelée à Sèvres par BRACHARD.

BRACHARD (J. C. N.).

Mitouflet, sous-directeur de la tontine Lafarge.

Buste en biscuit de porcelaine. — H. 0ᵐ,31.

De face; coiffure à queue frisée sur les côtés; chemise à petits plis, avec bouton formant un petit médaillon ovale; cravate blanche à bouffettes, gilet et habit fermés, col dit « à la Marat ».

Le buste pose sur un socle rond à moulures.

Mitouflet, associé de Lafarge, homme peu lettré, rédigea en 1790 et en 1793 les prospectus qui exposaient son système, et fut nommé directeur adjoint de la Caisse d'épargne. C'est sans doute à lui qu'est dû l'ouvrage anonyme *Histoire de la Caisse d'épargne du citoyen Lafarge*, imprimé à Paris en 1803.

Mitouflet, qui n'a pas laissé d'autres traces dans les Dictionnaires biographiques que quelques lignes, est resté dans la mémoire de quelques contemporains comme ayant exercé à la fin de la Restauration les fonctions d'homme d'affaires.

CYFFLÉ (PAUL) [attribué à].

Jean-Jacques Rousseau (1712-1778), écrivain.

Buste en biscuit dit « terre de Lorraine ». — H. 0ᵐ,18.

De face; drapé dans un grand manteau; fourrure tombant sur la poitrine; bonnet de fourrure.

Ce buste pose sur un socle rond de 0ᵐ,10 de haut, décoré à droite et à gauche de guirlandes de chêne, reliées à des anneaux par des rubans.

Sous le socle on lit : TERRE DE LORRAINE.

Don de M. Eug. Péligot, membre de l'Institut.

INCONNU DE L'ÉCOLE FRANÇAISE

Honoré-Gabriel Riquetti, comte de Mirabeau (1749-1791), *orateur*.

Buste en biscuit de porcelaine. — H. 0ᵐ,22.

De face, les cheveux relevés, frisés sur les côtés, la queue attachée par un ruban, Mirabeau porte un gilet montant boutonné, un habit ouvert à col rabattu, un jabot de dentelle, une cravate à nœud et à bouts flottants.

Le buste pose sur un socle rond de 0ᵐ,07 de haut, en porcelaine émaillée, sur lequel on lit cette légende en lettres dorées :

ALLEZ DIRE A CEUX QUI VOUS ENVOIENT QUE NOUS SOMMES ICI PAR LA VOLONTÉ DU PEUPLE ET QUE NOUS N'EN SORTIRONS QUE PAR LA PUISSANCE DES BAÏONNETTES.

On lit au revers du buste : MANUFACTURE DU Fᵉ SAINT-DENIS, N° 25.

Don de M. Ch. Lauth, administrateur de la Manufacture de Sèvres.

TAPISSERIE

FABRIQUE FRANÇAISE

LECHEVALLIER - CHEVIGNARD (EDMOND) [d'après].

Tornatura.

Une pièce. — H. 3ᵐ,25. — L. 2ᵐ,25.

Sous un portique circonscrit dans un cadre ornemental polychrome, se dresse sur un piédestal une figure de femme vue de profil à gauche, vêtue d'une longue robe dont les plis formant draperie laissent apercevoir les pieds nus; elle porte une ceinture à bouts flottants. Elle tient dans ses mains un petit vase en forme

d'amphore antique. A ses côtés est une sellette de sculpteur à plateau mobile au pied de laquelle sont deux vases antiques.

Dans le cintre du portique, on lit :
CVRRENTE ROTA VAS FICTILE DVCIT.

Dans le bas, au milieu de la composition, au centre d'un écusson est écrit : LE CHEVALLIER-CHEVIGNARD *inv.* MDCCCLXXV. *Signé dans le bas, à gauche :* C^{lle} DURLY TEXIT.

Marque des Gobelins.

LECHEVALLIER-CHEVIGNARD (E.) [d'après].
Flamma.
Une pièce — H. 3^m,25. — L. 2^m,32.

Sous un portique renfermé dans un cadre polychrôme, se dresse sur un piédestal une figure de femme nue, la tête de face ; sous les seins, une ceinture rouge dont les bouts sont flottants. Elle tient de la main gauche un grand tisonnier de métal et de la main droite une coupe émaillée. A ses pieds est un modèle de petit four d'où les flammes s'échappent par le cendrier, la porte d'enfournement et le haut de la cheminée.

Dans le cintre du portique, on lit :
ARTIS OPVS VIS IGNEA FIRMAT.

Dans le bas, au milieu de la composition, au centre d'un écusson est écrit :
LECHEVALLIER-CHEVIGNARD *inv.* MDCCCLXXV.

Signé dans le bas, à gauche : COCHERY TEXIT.

Marque des Gobelins.

LECHEVALLIER-CHEVIGNARD (E.) [d'après].
Pictvra.
Une pièce. — H. 3^m,20. — 2^m,32.

Sous un portique renfermé dans un cadre ornemental polychrôme, se dresse sur un piédestal une figure de femme vue de trois quarts, le torse nu, le reste du corps enveloppé d'une draperie qui descend jusqu'aux pieds. De la main droite appuyée sur une stèle, la femme tient un pinceau ; de la main gauche, elle présente un œillet. Au bas de la stèle est un grand vase contenant des *camélias*, des *liliums* et des *coreopsis ;* un plat persan à décor d'œillets est posé contre le vase.

Dans le cintre du portique, on lit :
APELLEOS DOCTA EST ANIMARE COLORES.

Dans le bas, au milieu de la composition, au centre d'un écusson est écrit :
LECHEVALLIER-CHEVIGNARD *inv.* MDCCCLXXV.

Signé dans le bas, à gauche : H. SCHAIBLÉ [*texit*].

Marque des Gobelins.

LECHEVALLIER-CHEVIGNARD (E.) [d'après].
Scvlptvra.
Une pièce. — H. 3^m,25. — L. 2^m,25.

Sous un portique renfermé dans un cadre ornemental polychrôme, se dresse sur un piédestal une figure de femme nue, vue de face. Elle tient de la main droite un ébauchoir et de la main gauche un vase à anse et à ornements rouges. Sur les épaules est jetée une draperie qui descend jusque sur le socle. Aux pieds du personnage, à gauche, on voit un vase et une brique ornée ; à droite on voit de petits serpents.

Dans le cintre du portique, on lit :
PHIDIACA VERAS CREAT ARTE FIGVRAS.

Dans le bas, au milieu de la composition, au centre d'un écusson on lit :
LECHEVALLIER-CHEVIGNARD *inv.* MDCCCLXXV.

Signé dans le bas, à gauche : E^t FLAMANT TEXIT.

Marque des Gobelins.

CURIOSITÉ.

OLLIVIER, maître faïencier au faubourg Saint-Antoine, à Paris.

Le Poêle de la Bastille.

Faïence émaillée gris verdâtre, mouchetée de brun. — H. 0^m,93. — Long. 1^m,50. — Larg. 0^m,90.

La forteresse repose sur une muraille de 0^m,21 de haut, formant terre-plein sur lequel se détachent huit tours crénelées hautes de 0^m,71. Ces tours portent à droite les inscriptions :
Tour de la Comte. — Tour du Trésor. — Tour de la Chapelle. — Tour du Coin.

A gauche :
Tour de la Basinière. — Tour de la Bertaudière. — Tour de la Liberté.

La quatrième à l'angle, faisant face à la Tour du Coin, est sans inscription.

Les murs de la forteresse et des tours sont percés de fenêtres grillées.

Sur le pourtour, quatre grandes portes ogivales flanquées de deux petites de même forme, sont peintes en brun.

A droite, entre la Tour du Trésor et celle de la Chapelle, se trouve une grande porte dans le cintre de laquelle sont cinq figures de saints en ronde bosse, hautes de 0m,05. Sur la façade principale, au-dessus de la porte du poêle qui formait comme l'ouverture produite par un pont-levis baissé, on lit : *Ollivier, faubourg Saint-Antoine, à Paris.*

En haut des créneaux de la façade est l'inscription : Prise le 14 juillet 1789.

Une note du registre d'entrée de la Manufacture pour l'année 1846 porte que ce poêle fut « offert par Ollivier à la Convention nationale, qui le fit établir dans la salle des séances, alors qu'elle siégeait au Manége ». D'après une tradition orale, le poêle fut retrouvé par le statuaire Jean Feuchère, dans les fouilles d'un jardin d'une maison voisine des Tuileries.

Le journal *les Révolutions de France et de Brabant*, de Camille Desmoulins, mentionne ce poêle de la Bastille comme ayant une table ou dessus en faïence, qui manque à la pièce monumentale du Musée de Sèvres.

« Sur la forteresse, dit Camille Desmoulins, s'élève un canon, orné à la base des attributs de la liberté : bonnet, boulets, chaînes, coqs et bas-reliefs ; les couleurs de la fonte, du cuivre, du marbre, de l'airain, y sont parfaitement imitées et inaltérables. »

Pour plus de détails, voir notre *Histoire des faïences patriotiques sous la Révolution*; une reproduction en *fac-simile* de l'inscription du poêle de la Bastille et de la signature d'Ollivier a été donnée dans la troisième édition de cet ouvrage (Paris, Dentu, 1875. In-18.)

Don de Jean Feuchère.

CHAMPFLEURY,
CONSERVATEUR DU MUSÉE DE LA MANUFACTURE.

Sèvres, le 1er avril 1886.

TABLE

DES NOMS MENTIONNÉS DANS LA MONOGRAPHIE.

Nota. — L'abréviation *arch.* signifie architecte; *éb.*, ébéniste; *lith.*, lithographe; *gr.*, graveur; *orf.*, orfèvre; *p.*, peintre; *p. verr.*, peintre verrier; *sc.*, sculpteur.

Aguesseau (Henri-François d'), chancelier de France, 47.
Alaux (Jean), dit Le Romain, p., 33.
Alhambra (l'), 20.
Allegri (Antonio), dit il Corregcio, p., 25.
Amélie (sainte), 37, 43.
Amphitrite, 23.
Amsterdam, 47.
André (Jules), p., 7, 25.
Angers (Musée d'), 49, 50.
Angiviller (comte d'), 3, 47.
Angola, 35.
Angoulême (le duc d'), 32.
Antiope, 25.
Apoil (Charles-Alexis), p., 5.
Apollon, 23.
Aragon (Jeanne d'), 31.
Arcet (d'), chimiste, 15.
Aroun-al-Raschid (le calife), 14.

Artois (comte d'), 15.
Asselin (Charles-Éloi), p., 33.
Atala, 26.
Athènes, 56.
Augustin (saint), 30.
Austerlitz, 34.
Bacchus, 23.
Bachelier, p., 3.
Banda (île de), 35.
Barr (Jean), 27.
Bayard (Pierre du Terrail, seigneur de), 47, 48.
Beauvais, 37, 43.
Beauveau (Charles-Juste, prince de), 53, 54.
Béranger (Antoine), p., 6, 31, 32, 34, 46.
Bergeret (Pierre-Nolasque), p., 4, 6, 34.
Berruer (Pierre-François), sc., 47.
Berthevin, chimiste, 54.
Bezard (Jean-Louis), p., 6.

BLANCHE (la reine), 22.
BOABDIL (le Maure), 20.
BOIZOT (Louis-Simon), sc., 4, 35, 47.
Bologne (Musée de), 30.
Bolsena, 29.
BOQUET, sc., 7.
BORDEAUX (duc DE), 6.
BORGET (Auguste), p., 6, 7.
BOSSUET (Jacques-Bénigne), 55.
BOUCHER (François), p., 4, 7, 8.
BOUILLAT (Elme-François), p., 35.
Boulogne (camp de), 34.
BOURBON (Louis-Antoine), 32.
BOURBON (la reine Marie-Amélie DE), 27.
BRACHARD (Jean-Charles-Nicolas), sc., 57, 58.
BRÉGUET, 15.
BRIDAN (Charles-Antoine), sc., 47, 48.
BRONGNIART (Alexandre), 14, 22, 33, 44, 51, 56.
BRONGNIART (Alexandre-Théodore), arch., 35, 36.
BUNEL (Mme), 47.
BURTY (Philippe), 37.
CAFFIÉRI (Jean-Jacques), sc., 4, 48, 57.
CALCAR, (Giovanni), ou Johan Stephan von CALCKER, p., 31.
Cambrai, 52.
Canton, 6.
Carheil (château de), 41, 44.
CARRACCI (Annibal), p., 29.
CASTEL, p., 25, 26.
CATINAT (Nicolas DE), seigneur de Saint-Gratien, maréchal de France, 51.
CATON (Antoine), p., 33, 36.
CATRICE, p., 47.
CÉCILE (sainte), 30.
CHAGOT, 15.
CHAPUIS jeune, p., 47.
CHARLEMAGNE, empereur, 14.
CHARLES Ier, roi d'Angleterre, 31.
CHATEAUBRIAND (vicomte et vicomtesse DE), 26.
CHAUDET (Antoine-Denis), sc., 4, 36, 46.
CHENAVARD (Aimé), p., 5, 7, 20, 36, 37.
CHENNEVIÈRES (Henry DE), 4.
CHARPENTIER (François), sc., 48.
CHOISY (DE), p., 47.
CLARAC (comte DE), 48, 51, 53, 55.
CLODION (Claude-Michel), sc., 49.
Closeaux (coteau des), 46.
COCHERY, tap., 59.
COCHIN, gr., 3, 45.
COLONNA (Ascanio), connétable du royaume de Naples, 31.
CONDÉ (Louis II, de Bourbon, prince DE), 56.
CONSTANTIN (Abraham), p., 5, 26, 29, 30.
CORNEILLE (Pierre), 48.
COSTAZ (I.), 16.
CROS (Henry), sc., 49.
CYFLÉ (Paul), sc., 58.

Cythère (île de), 28
DAGOBERT, 14.
DANGEAU, 4.
Damiette, 22.
DAVID (Jacques-Louis), p., 4, 46.
DAVID D'ANGERS (Pierre-Jean), sc., 49, 50.
DEBACQ (Charles-Alexandre), p., 8.
DECAZES (comte), 15, 16.
DEJOUX (Claude), sc., 51.
DELACROIX (Ferdinand-Victor-Eugène), p., 5, 8, 37.
DELAROCHE (Paul), p., 37.
DE LA RUE (Louis-Félix), p., 37.
DENON (Vivant), 3.
DESCARTES (René), 55.
DESMOULINS (Camille), 60.
DESPORTES (François), p., 3, 4, 9-13, 25, 37, 38.
DEVELLY (Jean-Charles), p., 7, 13, 14, 38.
DEVÉRIA (Achille), p., 5, 14.
DIANE, 7.
DIANTI (Laura DE'), 31.
DIDOT, 3.
DIHL (Christophe), céramiste, 26.
DIHL (Étienne-Charles), 27, 28.
DIOGÈNE, 28.
DOU (Gérard), p., 32.
Dreux, 8, 22, 39, 41.
DROLLING père (Martin), p., 5, 26.
DU BARRY (comtesse), 45.
DUBOIS, p., 47.
DUCLUZEAU (Marie-Adélaïde Durand, madame), p., 5, 26, 27, 29, 30, 31, 32, 44.
DUMAS (Jean-Baptiste), chimiste, 49.
DUQUESNE (Abraham), 52.
DURAND (Mme). Voy. DUCLUZEAU.
DURUY (Clle), tap., 59.
DYCK (Anton VAN), p., 31, 32.
Écouen (château d'), 36.
EISEN père (François), p., 14.
ESCALLIER (Marie-Caroline-Éléonore), p., 14.
ESPERCIEUX (Jean-Joseph), sc., 51.
ETEX (Louis-Jules), p., 15, 25.
Eu (église d'), 8, 37.
EUROPE (la déesse), 23.
FANTIN-LATOUR (Ignace-Henri-Jean-Théodore), p., 7.
FÉNELON (François de Salignac de La Mothe-), 52.
FERDINAND (le grand-duc), 30.
FERDINAND (saint), 41.
FERRARE (Alphonse DE), 31.
FESCH (le cardinal), 39, 42.
FEUCHÈRE (Jean-Jacques), sc., 38, 39, 51, 60.
FEUCHÈRE (Léon), sc., 7.
FILLON (Gabrielle), 49.
FIRMIN-DIDOT, 15.
FLAMANT (E.), tap., 59.

FLANDRIN (Jean-Hippolyte), p., 5, 39.
Florence, 30, 31.
Fontainebleau (château de), 43.
FONTENAY (Jean-Baptiste BLAIN DE), p., 15.
FORNARINA (la), 30.
FORTH, 47.
FRAGONARD (Alexandre-Évariste), p., 15, 16, 39, 40.
FRAGONARD (Théophile), p., 20.
FRANÇOIS Ier, 33.
FRANKLIN (Benjamin), 54, 55.
FROMENT, dess., 48.
FYT (Jean), p., 25.
Gaillon (château de), 36.
GENDRON (Ernest-Augustin), p., 16.
GÉRARD (François, baron), p., 16, 26.
GÉRARD (Mme), p., 47.
GÉROME (Jean-Léon), p., 16.
GIRODET DE ROUCY-TRIOSON (Anne-Louis), p., 26.
Gobelins (Manufacture des), 37.
GOBERT (Alfred-Thompson), p., 17.
GOIS (Étienne-Pierre-Adrien), sc., 51.
GOUFFIER (Claude), 48.
GRASSET aîné, 53.
GRESLOU (J.), 54.
GROLLIER (marquise DE), p., 17.
GUÉRIN (Pierre-Narcisse, baron), p., 49.
GUIFFREY (J.), 57.
Guyarde (château de la), 46.
GUYTON-MORVEAU (Louis-Bernard), chimiste, 50.
HAMON (Jean-Louis), p., 17, 18, 40.
HANNEQUIN (Conrart), 20, 36.
HEIM (François-Joseph), p., 4, 41.
HENRI III, 8.
HENRI IV, 26.
HERCUB, 23.
HERSENT (Louis), p., 18, 27.
HESSE (Nicolas-Auguste), p., 41.
HETTLINGER (Jean-Jacques), 3, 33, 44, 56.
HIPPOLYTE, 19.
HORTENSE (la reine), p., 18.
HOUDON (Jean-Antoine), sc., 51.
HUARD, 7.
HUET, p., 4.
HUMBERT (Jules-Eugène), p., 41.
HUYSUM (Jan VAN), p., 32.
INGRES (Jean-Dominique-Auguste), p., 5, 39, 41.
Institut (palais de l'), 47, 48, 49, 51, 52, 53, 55.
ISABEY (Jean-Baptiste), p., 4, 5, 27, 41, 42.
JACOBBER, p., 32.
JACQUAND (Claudius), p., 18.
JALABERT (Charles-François), p., 18, 19.
JAQUOTOT (Marie-Victoire), p., 5, 26, 27, 30, 31, 43.
JARDIN ou JARDYN (Karel DU), p., 32.

JEAN (saint), 8, 19, 37.
JENNER (Édouard), médecin anglais, 22.
JOSÉPHINE (l'impératrice), 16.
JOUY, 15.
JULES II, pape, 29, 31.
JULIEN (Pierre), sc., 52.
JUVÉNAL. Voy URSINS.
KOCK (Charles-Paul DE), romancier, 49.
LA BALUE, cardinal, 20, 36.
LAFARGE (Joachim), 57, 58.
LAFITTE (Louis), p., 4, 42.
LA FONTAINE (Jean DE), 52.
LAGRENÉE (Jean-Jacques), dit le Jeune, p., 19, 42.
LALANDE (Joseph-Jérôme Le Français DE), astronome, 50.
LAMBALLE (princesse DE), 47.
LA MOTTA (H. DE), arch., 51.
LANGLACÉ (Jean-Baptiste-Gabriel), p., 7, 28.
LA ROCHE, p., 47.
LAURENT (Pauline), p., 31.
LAUTH (Ch.), administrateur de la Manufacture de Sèvres, 58.
LAWRENCE (Thomas), p., 32.
LEBEL aîné, p., 47.
LE BRUN (Charles), p., 4, 44.
LECHEVALLIER-CHEVIGNARD (Edmond), 58, 59.
LECOMTE (Félix), sc., 52.
LEFÉBURE, d'Amsterdam, 47.
LEGRAND, arch., 57.
LE GUAY (Étienne-Charles), p., 27, 28.
LEHMANN, p., 39.
LELEWEL (Joachim), historien, 49.
LEMOYNE, sc., 57.
LEMOYNE, p., 23.
LÉON X, pape, 29.
LERAY DE CHAUMONT, 54.
LE RICHE, 33.
LE SUEUR, p., 44.
LEVÉ, p., 19.
L'HOSPITAL (Michel DE), chancelier de France, 51.
LIÉNARD (Don Justin), p., 43.
LINGÉE (Éléonore), gr., 48, 52.
LOUIS XI, 20, 36.
LOUIS XIV, 6, 42.
LOUIS XV, 4.
LOUIS XVI, 4, 5, 57.
LOUIS XVIII, 13, 15, 16, 27.
LOUIS-PHILIPPE, 5, 18.
LOUIS-NAPOLÉON, roi de Hollande, 18.
LOUIS (saint), 8, 22, 39, 43.
Louvre (Musée du), 25, 26, 28-32, 47, 51, 53, 55, 56.
LUC (saint), 19.
LULLI, comp., 46.
LYSICRATES, 56.
LY-TAÏ-PÉ, poète, 6.
Macao, 6.

MANUFACTURE DE SÈVRES.

Magu (Marie-Éléonore), poëte tisserand, 50.
Mayence, 20, 36.
Marc (saint), 19.
Marie d'Orléans (Marie-Christine-Caroline-Adélaïde-Léopoldine, M^{lle} de Valois), duchesse de Wurtemberg, p. et sc., 43, 44.
Marie-Louise (l'impératrice), 39, 41, 42.
Marly, 46.
Marseille, 51.
Massy, p., 47.
Mathieu-Meusnier (Rolland), sc., 52.
Mathon fils, de Beauvais, 43.
Mathon père, dess., 43.
Mathieu (saint), 19.
Mazzola (Francesco), dit Il Parmigianino, p., 29.
Meaux, 55.
Mercure, 23, 38.
Mercuri, gr., 37.
Mérimée, 15.
Midas, 23.
Minerve, 35, 42.
Mirabeau (Honoré-Gabriel Riquetti, comte de), 58.
Mitoufflet, 58.
Molé (Mathieu), homme d'État, 51.
Molière (Jean-Baptiste Poquelin de), 48.
Molinos, arch., 57.
Monnoyer (Jean-Baptiste), p., 19, 20.
Monot (Martin-Claude), sc., 52.
Montausier (Charles de Sainte-Maure, marquis, puis duc de), 53.
Montcenis, 15.
Monteil (Amans-Alexis), historien, 50.
Montesquieu (Charles de Secondat, baron de la Brède et de), 49.
Montmorency (François-Henri de), duc de Luxembourg, maréchal de France, 53.
Montucla, 3.
Moreau, arch., 45.
Mouchy (Louis-Philippe), sc., 53.
Murat (Joachim), 27.
Nankin, 47.
Naples, 31.
Napoléon I^{er}, 4, 16, 27, 34, 35, 38-42.
Napoléon III, 6.
Natoire, p., 23.
Nattier (Marie-Madeleine de La Roche, femme du peintre), 57.
Neufchâtel en Bray, 43.
Ney (Michel), duc d'Elchingen, 50.
Nini (Jean-Baptiste), sc., 53, 54, 55.
Normand père, gr., 48, 51, 53, 55, 56.
Oberkampf, manufacturier, 15.
Oiron (château d'), 48.
Ollivier, faïencier, 59, 60.
Omphale, 23.
Pajou (Augustin), sc, 4, 53.
Palissy (Bernard), sc., 8.

Pannetier, p. et chimiste, 43.
Parent, directeur de la Manufacture de Sèvres, 44.
Pascal (Blaise), philosophe, 55.
Péligot (Eug.), 58.
Pépin le Bref, 14.
Percier (Charles), p., 4, 27, 42, 43, 44, 45.
Pérugin, p., 6.
Phèdre, 19.
Philippe II, roi d'Espagne, 18.
Philippe (saint), 43.
Pigalle, sc., 45.
Pierre, p., 44.
Pierre aîné, p., 47.
Pierre (saint), 29.
Pillaut (M^{me}), 44.
Pithou (Nicolas-Pierre), p., 44.
Pithou jeune, p., 44, 47.
Porte (Henri-Horace Roland de la), p., 20.
Poussin (Nicolas), p., 20, 28.
Priape, 7, 24, 37.
Psyché, 26.
Racine (Jean), poëte, 47.
Randan (château de), 44.
Raphael Sanzio (Raffaello Santi, dit), p., 6, 29, 30, 31.
Raunheim, lith., 37.
Ravenne, 29.
Regnault (Henri-Georges-Alexandre), 28.
Regnier (Jean-Hyacinthe), p., 7, 44.
Regnier, directeur de la Manufacture de Sèvres, 3, 33, 44.
Regnier (M^{me}), 33.
Regnier (M^{lle}), 33.
Renaud (Jean-Martin), sc., 56.
Ribalta, p., 18.
Richardot (Jean Grusset), 32.
Riocreux (Désiré-Denis), conservateur du Musée céramique de Sèvres, 28, 52.
Robbia (Luca della), sc., 36.
Robert (Hubert), p., 20.
Robert (Jean-François), p., 20, 32.
Robert (Joseph-Gaspard), céramiste, 51.
Robert (M^{me}), née Églée Riocreux, p., 28.
Robert-Fleury (Joseph-Nicolas), p., 20.
Roguier (Henri-Victor), sc., 56.
Roland (Philippe-Laurent), sc., 56.
Rollin (Charles), 52.
Rome, 29.
Rome (le Roi de), 41, 42.
Rouen, 48.
Rousseau (Jean-Jacques), 58.
Rubens (Pierre-Paul), p., 32.
Rullier (madame), p., 44.
Ruteux père, p., 47.
Saint-Aubin (Augustin de), gr., 44, 45.
Saint-Cloud (palais de), 6.
Saint-Cloud (parc de), 46, 56.
Saint-Cricq Cazeau, 15.

Saint-Denis (abbaye de), 39.
SAINT-VICTOR (Paul DE), 27.
Sainte-Thérèse (hospice de), 26.
SALMON (Jean-Louis-Hilaire), 36.
SALMON (Louis-Calixte), 46.
SANCHEZ-COELLO (A.), p., 18, 19.
SATURNIN (saint), 43.
SAXE-TESCHEN (le duc DE), 47.
SCHAIBLÉ (H.), tap., 59.
SCHÉNAU (Johann-Éléazar), p., 21.
SCHILT (François-Philippe-Abel), p., 28, 29.
SCHILT (Louis-Pierre), p., 21, 45.
SCHOEFFER (Pierre), 20, 36.
SEDAINE, poëte, 44.
SINSSON, p., 47.
SOUFFLOT, arch., 45.
SOULIÉ (Eud.), 47, 48, 51, 52, 53, 55, 56.
Strasbourg, 36.
SULLY (Maximilien de Béthune, duc DE), 53, 57.
SWEBACH (Jacques), p., 45.
TAILLANDIER, p., 47.
Taillebourg, 8.
TAUZIA (Both DE), 25, 29, 30, 31.
THÉRÈSE (sainte), 26.
THÉVENET père, p., 47.
TINTORET, p., 31.
TOURVILLE (Anne-Hilarion de Costentin, comte DE), maréchal de France, 51.
TRABUCCI ou TRABUCHY frères, sc., 56.
TREVERRET (M^{lle} P. DE), p., 32.
Trianon (palais de), 22.
TRIVULCE (le maréchal), 29.

TROY, sc., 57.
TROYON (Constant), p., 46.
Tuileries (palais des), 47, 51.
TURENNE (Henri de la Tour d'Auvergne, vicomte DE), maréchal de France, 55.
TURGOT (Anne-Robert-Jacques), baron de l'Aulne, 57.
Ulm, 34, 35.
URSINS (Jean Juvénal DES), 20, 36.
UTZSCHNEIDER, 15.
Valenciennes, 56.
VALOIS (Achille-Joseph-Étienne), sc., 4, 46.
VAN SPAENDONCK (Corneille), p., 17, 25.
VAN SPAENDONCK (Gérard), p., 32.
VAUBAN (Sébastien Le Prestre DE), 48.
VAUDREUIL (Hyacinte de Rigaud, comte DE), 53.
VECELLI (Tiziano), dit le Titien, p., 31.
VERNET (Émile-Jean-Horace), p., 22.
Versailles (Musée de), 3, 4, 8, 22, 47, 48, 51–53, 55, 56.
VICTOIRE (sainte), 8, 37.
VIGNERON (M^{lle} Mira), 54.
VILLOT (Frédéric), 7, 20, 26, 28, 31, 32, 53, 54.
VIOLLET-LE-DUC (Eugène-Emmanuel), arch., 5, 41, 46, 47.
WAGNER, horloger, 15.
WATTEAU (Antoine), p., 28.
WATTIER (Émile), p., 5, 22.
WEYDINGER (Joseph-Léopold), p., 22.
ZWINGER, 40.

PLON, NOURRIT et C¹ᵉ, IMPRIMEURS-ÉDITEURS
10, RUE GARANCIÈRE, PARIS.

INVENTAIRE GÉNÉRAL
DES
RICHESSES D'ART DE LA FRANCE
PUBLIÉ SOUS LES AUSPICES DU MINISTÈRE DE L'INSTRUCTION PUBLIQUE
Et avec le concours de l'Administration des Beaux-Arts

Cette publication ne se bornera pas à cataloguer les chefs-d'œuvre qu'elle aura à signaler; elle en enregistrera le sujet, la nature, l'origine, la date, les proportions, les particularités, la dernière provenance. Dans l'*Inventaire* d'une église, elle mentionnera les tableaux, les statues, les boiseries, le trésor. Dans celui d'un musée, elle ira jusqu'à la plus petite esquisse. Dans une bibliothèque, elle étudiera le mobilier, puis, ouvrant les manuscrits ornés de miniatures, elle en dira l'attrait et la rareté. Partout, avant de franchir le seuil d'un édifice, elle apprendra le style, l'âge, les destinations successives du monument.

La publication de l'*Inventaire général des Richesses d'art de la France* est confiée aux soins d'une commission spéciale dont le président et les principaux membres appartiennent à la Direction des Beaux-Arts.

Quatre séries parallèles de monographies sont publiées simultanément :

La PREMIÈRE SÉRIE comprend *les Monuments religieux de Paris*;
La DEUXIÈME SÉRIE comprend *les Monuments civils de Paris*;
La TROISIÈME SÉRIE comprend *les Monuments religieux de la Province*;
La QUATRIÈME SÉRIE comprend *les Monuments civils de la Province*.

La Commission de l'Inventaire publie en outre les *Archives du Musée des monuments français* d'après les papiers d'Alexandre Lenoir, communiqués par son fils, M. Albert Lenoir, membre de l'Institut, et les documents conservés aux Archives nationales, à la Direction des Beaux-Arts, etc. — Le tome I⁰ʳ de cette publication a paru en 1883.

CONDITIONS DE SOUSCRIPTION ET DE VENTE

PREMIÈRE ÉDITION, papier ordinaire :
 Prix du fascicule 3 fr.
 Prix du volume 9 fr.

DEUXIÈME ÉDITION, papier vélin :
 Prix du fascicule 5 fr.
 Prix du volume 15 fr.

TROISIÈME ÉDITION, numérotée, papier de Hollande :
 Prix du fascicule 10 fr.
 Prix du volume 30 fr.

Chaque volume sera publié en *trois* fascicules. Il paraîtra environ *deux* volumes par an.

N. B. — Chacune des monographies contenues dans l'Inventaire général des Richesses d'art de la France, tirée à part, forme un cahier spécial semblable au présent fascicule et peut être vendu isolément.

Une liste détaillée de ces Monographies est en distribution.

PARIS. TYPOGRAPHIE E. PLON, NOURRIT ET Cⁱᵉ, RUE GARANCIÈRE, 8.

www.ingramcontent.com/pod-product-compliance
Lightning Source LLC
Chambersburg PA
CBHW071421220526
45469CB00004B/1377